히에로니무스 보스의 수수께끼

일러두기
───

- 일부 인명 및 지명은 외래어 표기법에 따르지 않고 네덜란드어 발음대로 표기했으며, 철자를 함께 기재했다.
- 도서명은 《 》로, 그림명은 〈 〉로 표기했다.
- 본문 하단의 각주는 옮긴이가 독자의 이해를 돕기 위해 단 것이다.

히에로니무스 보스의 수수께끼

수수께끼

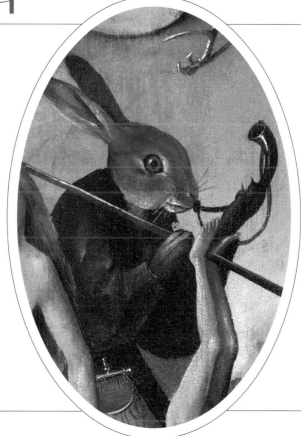

세스 노터봄

금경숙 옮김

A Dark Premonition
Journeys to Hieronymus Bosch

mu**j**intree
뮤진트리

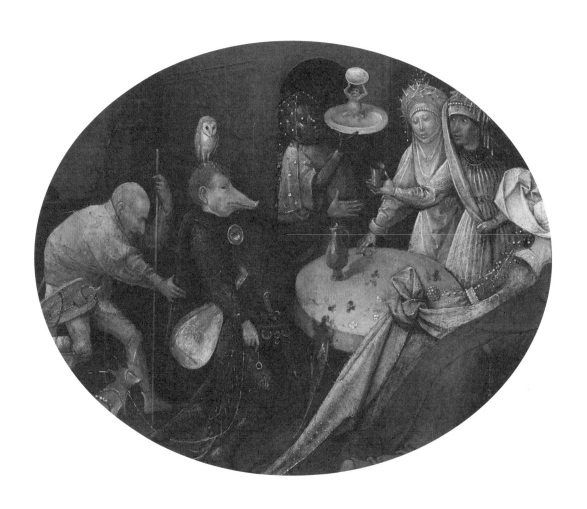

〈성 안토니우스의 유혹〉, 중간 패널 세부.

1

롤랑 바르트의 말에 따르면, 우리는 어떤 기억도 정확하게 재현하지 못한다. 우리 앞에는 항상 숱한 장애물이 가로놓여있기 마련이고, 우리는 기억을 왜곡하고 확대하며 무심코 거짓말을 하는가 하면, 기억으로 착각하여 조작하고, 존재한 적이 없는 진실을 쓰고는, 그것과 함께 계속 살아나간다. 내가 프라도 미술관에 처음 갔을 때는 스물한 살 또는 그쯤이었을 것이다. 나는 아직 스페인에 문외한인 젊은 히치하이커였다. 독일군 철모, 그것이 스페인이 내게 던진 첫 번째 수수께끼였다. 프랑코의 병사들은 배역을 잘못 맡은 독일군처럼 보였다. 나는 스페인 미술의 엄청난 격렬함 사이에서 그 거대한 공간을 이리저리 헤매며, 훗날 내가 그들에 관해 쓰게 되는 화가들인 벨라스케스Velázquez와 수르바란Zurbarán을 처음으로 보았는데, 내가 그들을 정말로 보기는 했던지 이제

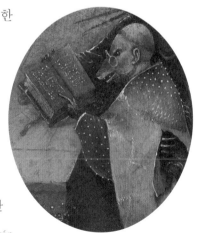

〈성 안토니우스의 유혹〉, 중간 패널 세부.

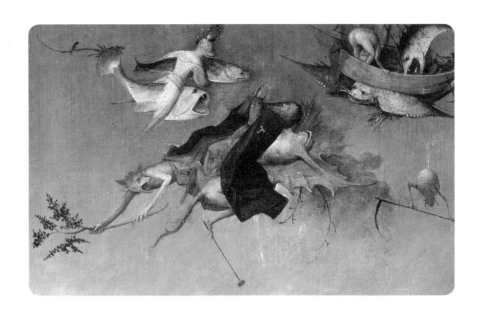

〈성 안토니우스의 유혹〉, 왼쪽 패널 세부.

는 기억조차 나지 않는다. 독일군 철모, 이 말은 종업원을 불러 세우고 싶을 때 얄궂게 혀를 차며 내는 소리이자, 네덜란드에서는 감히 생각조차 할 수 없는 말로, 숙소의 열쇠 꾸러미를 들고 있는 '세레노sereno'[1]라 불리는 사내를 오밤중에 어둠 속에서 부르고 싶을 때 치는 손뼉 소리와 같은 것이었다. 그리고 그 모든 첫 경험 중에, 이것, 이래저래 우리 네덜란드와 관련 있는 건초 수레 그림, 그러니까 〈건초 수레〉라고 이제는 알게 된 그림, 61년이 지나, 그 그림을 프라도 미술관에서 대여해와 전시한 보에이만스 판 부닝언 미술관에서 이번 주에 다시 본 그림이 있었

1) 스페인 갈리시아 지방의 전통적인 야간 순찰대원을 일컫는 말로, 세레노는 열쇠를 맡아주는 일도 했다.

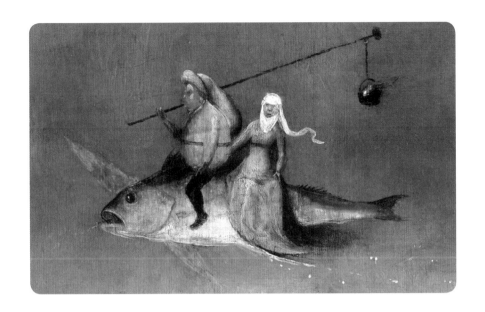

다. 그 그림을 내가 알아볼 수 있었던가? 여든두 살 먹은 사람이 스물한 살 젊은이가 그 까마득한 옛날에 한 번 보았던 것을 볼 수 있었던가? 플루타르크에 따르면, 같은 강물에는 두 번 들어갈 수 없다고 헤라클리투스가 말했다. 당신이 처음 들어간 그 강물은 당신의 주위를 흘러 사라져버렸다. 그 강에 두 번째 들어갔을 때, 그것은 이미 다른 물이다. 하지만 나는 노상 그 격언을 달리 해석하곤 했다. 그동안 변한 건 강물뿐만 아니라 나도 그렇다고 말이다. 2015년에 〈건초 수레〉를 보고 있는 그 남자는 여전히 같은 이름으로 불리고, 시쳇말로 여전히 같은 몸뚱이다. 어쨌거나 그것을 여전히 나의 육신이라고 부른다. 그림 또한 여전히 같은 제목이다. 그리하여 그 사람은 61년 후에, 앞뒷면으로 채색된, 나무 패널과 물감, 그 동일한 물질적 대상을 다시

금 바라본다. 무엇이 달라졌는가? 반세기가 흐른 뒤에, 그동안 다른 것들을 숱하게 보았던 같은 눈으로 똑같이 볼 수 있는가? 아니면 내 시각이 달라졌으므로 이제는 다른 그림을 보게 되는가? 그리고 만약 내게는 그렇다면, 나와 동시대를 사는 이들에게 그것은 어떤 의미가 되는가? 내 연배의 사람들은 히에로니무스 보스가 그의 작업실에서 작업을 마치기로 마음먹은 뒤 바라보았던 그림과 동일한 것을 보는가? 15세기의 화가와 20세기의 작가에게는 어떤 공통점이 있는가? 그들은 같은 나라 사람이다.

그런데 가령 그들이 대화를 나눈다면 서로 말귀를 알아먹을 수 있을까? 중세시대의 시인 하데베이흐 판 안트베르펀Hadewijch van Antwerpen의 신비로운 시나, 사상가 뤼스브루크Ruusbroec의 글을 한 번 읽어보라. 두 사람 모두 보스보다 앞 시대의 인물이지만, 보스는 틀림없이 그들을 알았을 것이다. 그들의 글을 읽다 보면 우리가 어떤 종류의 언어 장벽에 가로막혀있는지 알게 된다. 나는 1954년 예의 그 여행길에서 〈쾌락의 정원〉도 분명 보았을 테지만, 이제 나의 기억은 과거로 돌아가는 그 머나먼 길을 떠나고 싶어 하지 않는다. 나는 긴 세월이 지나 벨라스케스의 〈시녀들Las Meninas〉에 관한 글을 쓰고자 했을 때와 생전 처음으로 수르바란과 그의 수도승 그림들을 다뤘을 때에서야 그 정원

〈성 안토니우스의 유혹〉, 왼쪽 패널 세부.

과 그것의 쾌락에 관한 수수께끼를 발견했는데, 그때도 지금처럼 그림을 손으로 만질 수 있을 만큼 가까이 다가갈 수 있었더라면 풀 수 있었을 수수께끼였다. 말이 좀 심한가? 나는 그리 생각하지 않는다. 하리 물리쉬Harry Mulisch가 했던 말 중에 가장 잊지 못할 한 가지는 "수수께끼는 확대하는 것이 가장 좋다"인데, 얼마 전 내게 맞춤한 기회가 생겼다. 때는 올해 초여름으로, 히에로니무스 보스는 프라도 미술관에서 보낸 서신이라는 형식을 통해 말 그대로 나를 불시에 덮쳐왔는데, 2016년에 타계 500주년을 맞게 되는 이 네덜란드의 거장에 관한 다큐멘터리 작업을 함께 하자는 제안이었다. 서신뿐만 아니라 레인데르트 팔컨뷔르흐Reindert Falkenburg[2]의 책《닮지 않은 땅The Land of Unlikeness》도 동봉되어왔는데, 책에는 〈쾌락의 정원〉의 세부 도판이 빼곡하게 들어있고 그림의 해석에 관한 여러 가능성을 담은 글이 실려 있었다. 꽤 전문적인 책으로, 학술적이고 어찌 보면 신학적이기까지 했다. 책을 읽고 나자 그 전문적인 지식이 감탄스러웠고 동시에, 가진 것 하나 없는 맨몸으로 그 이상한 세 폭짜리 제단화를 볼 수 있었던 과거의 내가 그리웠다. 때맞춰, 내가 '프라도 미술관 탐험'을 할 예정이라고 귀띔했던 친구가 미국에서 내게 편지를 보내서는 1976년에 출간된 빌헬름 프랭거Wilhelm Fraenger[3]의 책을 반드시 읽어보라고 했다. 그 책에도 접지 도판이 있었고, 어떤 그림은 흑백이었으나, 희한하게도 야성적이고 몽상적

2) 네덜란드의 미술사가. 저서로《삶의 순례자 이미지로서의 풍경화Landscape as an Image of the Pilgrimage of Life》(1988),《닮지 않은 땅The Land of Unlikeness》(2011)이 있다.

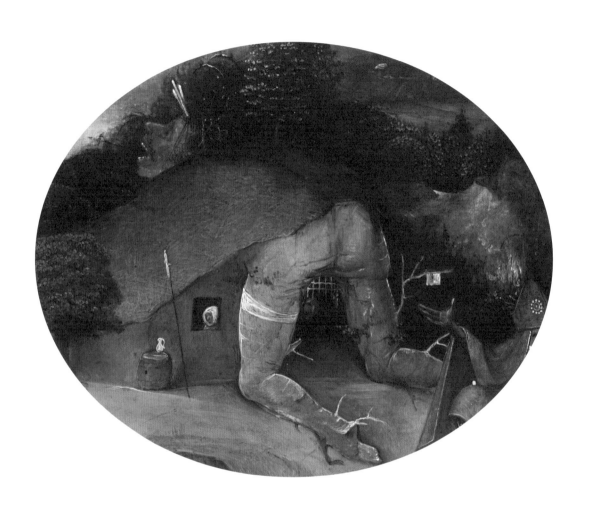

〈성 안토니우스의 유혹〉, 왼쪽 패널 세부.

인 분위기가 더 강렬하게 와닿았다. 나는 프라도 미술관 측의 제안을 수락했다. 하지만 나는 먼저 내가 사는 스페인의 섬에서 비행기를 타고 리스본으로 가서 〈성 안토니우스의 유혹〉을 보고, 그리고 나를 헨트와 로테르담으로 데려가 줄 한 달간의 보스 여행을 시작하기로 했다. 리스본에서 내가 묵은 숙소 '요크 하우스York House'는, 내가 《다음 이야기Het Volgende Verhaal》라는 내 책에서 이름을 '에섹스 하우스'로 바꾸고 주인공을 묵게 한 적이 있는 호텔로, 국립 고대 미술관과 같은 도로에 있다. 다음날 오전 미술관은 놀랍게도 한산했으나, 마침 내가 보려던 그림 앞만은 예외였으니, 고통받는 안토니우스 성인 앞의 공간을 머리 두 개가 차지하여 그 뒤에 서 있기 힘들 지경으로 가로막고 있었다. 대규모 전시회에서 누구나 한 번쯤 겪어보았을 만한 상황인데, 점잖게 가까이 다가가 보고, 옆으로 붙어서기도 하며, 선점자들이 마침내 자리를 뜰 때까지 참을성 있게 기다리지만, 이번에는 그 정도가 심했다. 나는 그 머리 두 개 사이로, 삭발하고 돼지머리인 채 책을 읽는 사제와, 몸통은 없이 터번을 두른 채 춤을 추는 머리와, 트럼펫 모양의 부리가 길게 쭉 나온 허깨비와, 사람 머리에 돼지코를 하고 오른팔 밑으로 류트 비슷한 악기를 딱 끼고 있는 남자의 머리에 앉은 눈올빼미를, 그리고 꼼꼼하게 그린 다리의 아치 아래로 아스라해지며 미동도 하지 않는, 그래서 이 장면이 온통 그 위에서 벌

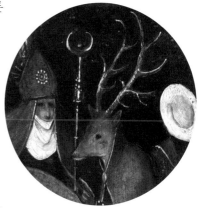

〈성 안토니우스의 유혹〉, 왼쪽 패널 세부.

3) 1890~1964. 독일의 미술사가. 중세 후기의 신비주의에 조예가 깊은 학자로, 저서 《히에로니무스 보스Hieronymus Bosch》에서 보스를 오컬티즘과 연관 지어 분석했다.

〈성 안토니우스의 유혹〉, 중간 패널 세부.

어지고 있음을 말해주는 그 잔잔한 물을, 어처구니없는 이 모든 생물과 그 가운데에 있는 안토니우스 성인을, 우리를 보고 있지만 보아하니 텅 빈 접시를 왼손에 들고 저 멀리서 자신의 십자가 옆에 서 있는 그리스도를 향해 뻗고 있는 그 성인을 뚫어지게 쳐다보았고, 누가 진짜로 여툰 보스였을지 골백번을 자문했다. 보스가 상상해낸 형상은 그의 시대에 통용되던 문학적·회화적 관용어와 무관하지 않음을 모르는 바는 아니었지만, 놀랍도록 넘치는 상상력과, 헤아릴 수 없을 만큼의 깨알 같은 세밀함, 왼쪽 전경에서 붉은 옷차림의 남자가 쓴 툴루즈 로트렉의 시대에서 온 듯한 키 높은 모자, 뭐라고 정의할 수 없으나 세련되게 그려진 물체들 사이에 있는 걸신들린 생선 대가리, 성인 옆에 바짝 붙어 무릎 꿇은 분홍색 옷의 여인, 오른 손가락 두 개로 무언가를 선서하는 성인 자신, 여기서 수수께끼는, 물리쉬의 처방전에 따르자면 말 그대로 확대되어 있음에도 해답은 눈에 보이지 않았다. 해답이라면 수수께끼 그 자체이고 항복이 유일한 해법이라면 모를까. 비뚤어진 공감각共感覺과는 무관했는지도 모르겠으나, 그림 앞에 선 두 사람은 꿋꿋하게 반 미터도 양보하지 않고 내내 이야기를 하고 있었기에, 나는 더는 아무것도 파악할 수 없음을 깨달았다. 내 귀에 들려오는 말소리로 인해 나는 어떤 것도 볼 수가 없었다. 그들은 전문가들이었다. 독특한 옷차림만으로 보면 보스의 그림 모델이 될 법도 했고, 그 그림 속 어딘가에 턱 하니 자리를 차지할 만도 했으니, 그랬다면 적어도 입은 다물고 있었을 것이다. 그들은 화가의 의도를 정확히 알고 있다는 듯 찌를듯한 오만함으로 그림을 평했고, 그런데 나는 그 소

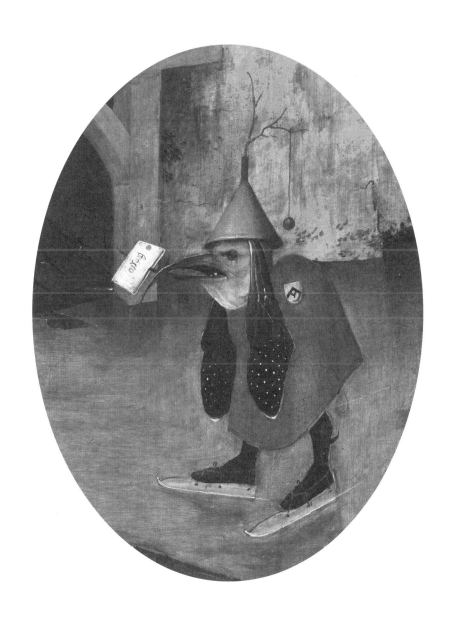

〈성 안토니우스의 유혹〉, 왼쪽 패널 세부.

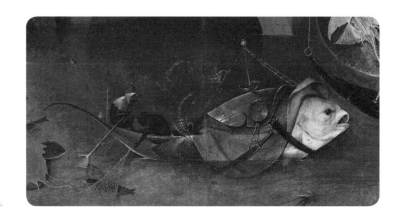

〈성 안토니우스의 유혹〉, 중간 패널 세부.

리를 듣자고 리스본에 온 것은 아니었기에, 플랑드르 화가인 다비트 레이카르트David Ryckaert를 보기 위해 자리를 떴다. 이 화가는 보스의 사후 백 년 무렵에 역시나 성인과 나란히 괴물들을 등장시켜 〈유혹〉을 그렸으니, 보스의 관용어는 한 세기 지나서도 여전히 통했음이 틀림없다. 거기서 나는 이탈리아 화가인 피에로 델라 프란체스카Piero della Francesca의 그림 〈성 아우구스티누스〉에게로, 그리고 플랑드르 화가인 파티니르Patinir의 그림 〈성 히에로니무스〉에게로 옮겨갔다. 바닥에 놓인 붉은 망토 옆의 붉은 추기경 모자가 그를 식별해주는 표시였다. 파티니르의 이 그림에도 기암괴석이 있는데, 팔컨뷔르흐는 그의 책에서 이를 '테라토형形'이라고 불렀다. 나는 처음 들어보는 단어였다. 테라토terato. 이 단어를 그리스어 사전에서 찾아보면 'teras'를 거쳐 '괴이한 종기'라는 뜻에 이르고, 그 뜻을 암석에 적용해보면, 종기가 응고한 것, 곧 괴이한 형태의 암석이라는 말이 된다. 당신은 그림을 어떻게 읽어내는가? 더 정확히 말하자면, 다른 사람들은 어떤 방식으로 그림을 읽는가? 모자가 추기경의 붉은 색임

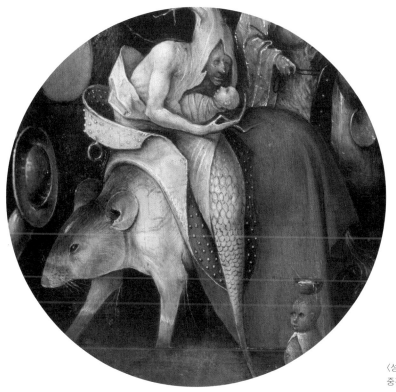

<성 안토니우스의 유혹>,
중간 패널 세부.

을 보고, 나는 이 그림이 히에로니무스를 그린 것임을 알지만, 일본인도 그것을 알아보는가? 알아야만 하는가? 일본의 사찰에서는 온갖 수수께끼가 내 앞에 놓여있었는데, 그렇다면 그 수수께끼들로 인해 내가 그림을 제대로 보지 못했다는 말인가? 차라리 이렇게 질문해본다. 가령 불교의 성인에게 따라다니는 그 모든 상징을 내가 그림 속에서 알아보았다면, 나는 더 많은 것을 본 셈일까? 라우렌시오 성인 그림에는 그가 산 채로 화형당한 석쇠가 있고, 세바스티아누스 성인은 벌거벗다시피 한 온몸에 꽂힌 화살이 등장한다. 가령 당신이 그 사실을 안다면 그림

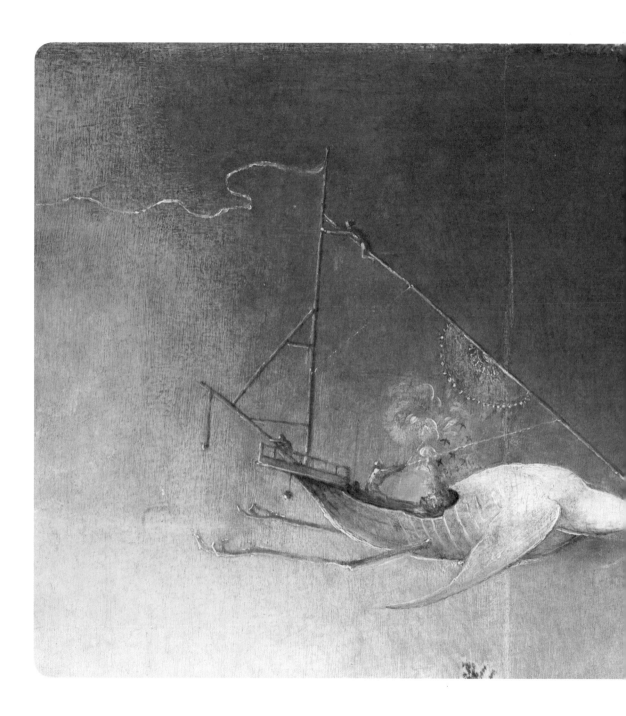

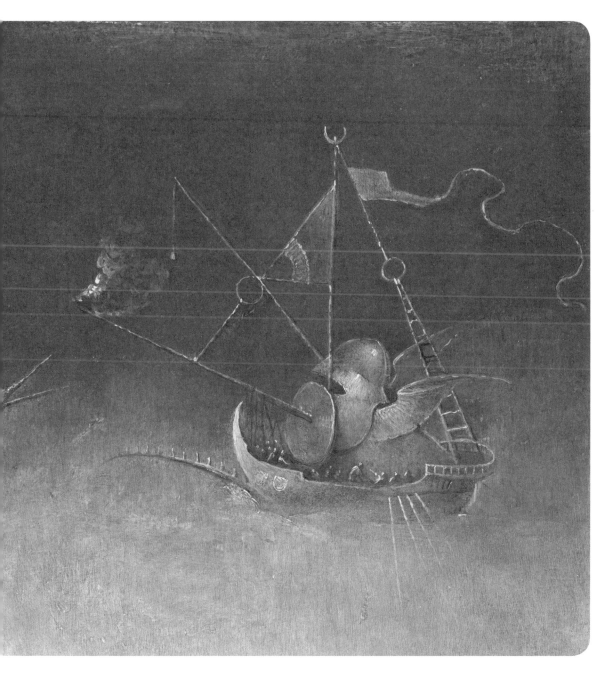

〈성 안토니우스의 유혹〉, 중간 패널 세부.

에서 다른 점을 보게 되는가? 아니면 그저 '어떻게' 그려졌는지가 중요한가? 이내 프라도 미술관은 중국인, 일본인, 아랍인, 여러 나라 사람들, 그리고 성경을 모르고, 신화에 대해서도 아는 바가 많지 않으며, 가톨릭교도로 교육받지 않은 젊은이들로 채워지고, 다시 그 질문이 떠오른다. 그들은 보스를 볼 때 무엇을 보는가? 그들은 21세기의 눈으로, 집무실에 보스를 걸어두었던 펠리페 2세가 본 것과 똑같은 그림을 보고 있는데, 나는 그걸 글로 쓰면서, 지난 다섯 세기에 걸쳐 그 그림을 본 무수한 이들의 눈이 느꼈던 물리적 감각과 다를 바 없는 느낌을 받고는, 서둘러 〈성 안토니우스의 유혹〉으로 돌아가니, 그 두 사람은 거의 한 시간이 지났는데도 아직 그대로 있다. 끈질긴 사람들이다. 그림을 아예 사서 집에 가져가시라 권하고 싶은 심정이지만, 테주강을 보러 갔다가 오후에 다시 오기로 마음먹고는, 그 사람들을 화가와 그의 그림에 남기두고 나온다. 바깥은 늦은 9월 날이다. 나는 아담한 공원의 벤치에 앉아 여룬 보스에 대해 생각한다. 스헤르토헌보스's-Hertogenbosch의 남부럽잖은 시민으로, 화가의 아들이자 손자이며, 부잣집 여인을 아내로 맞았고, 저명한 종교단체의 회원이며, 지주였던 사람. 부르군디 궁정의 미남공 필립 그리고 그가 사는 네덜란드 지방의 영주 헨드릭 3세에게 작품을 팔았으며, 네덜란드에는 그런 바위들이 없거니와 보스는 여행이라고는 한 적이

〈성 안토니우스의 유혹〉, 오른쪽 패널 세부.

없으니 아마 한 번도 실제로 보지 못했을 이상한 바위들을 그린 장인. 그를 둘러싼 15세기의 일상에는 절름발이, 매음굴, 가난뱅이, 수전노, 야바위꾼, 병신, 소경들이 그득했으나, 무릇 그때 사람들의 머리가 죄다 돼지머리인 것도 아니었고, 화가는 열대 나무를 상상으로 그려내야 했으며, 일각수 정도가 누구도 실제로 본 적은 없으나 그림으로는 그릴 수 있는 동물이었다. 말로 구성된 것들이 이미지가 되고, 회화적·조형적 언어가 교리를 가시적으로 만들 때까지, 천국이나 지옥을 제 눈으로 본 사람은 아무도 없는 것과 같은 이치였다. 지옥의 고통과 괴물이 보스의 발명품은 아니었다. 콜마르Colmar의 운터린덴 미술관Museum Unterlinden에 있는 그뤼네발트(Mathias Grünewald, 1475~1528, 독일의 화가)의 이젠하임 제단화Isenheimer Altar에도 갈고리 모양의 부리에 사람의 팔이 달린 기괴한 새들로 가득하니, 보스의 그림이 별스러운 것은 아니었다고 해도 좋으리라. 하지만 스헤르토헌보스의 백조 형제회 회원들은 동료 회원이자, 그들 자신처럼 품위 있고 분명 배운 사람이며, 교회용인데 난생처음 보는 괴물이 가득한 제단화를 그린 장인에게 무어라고 했을까? 그 그림들은 교회에는 어울리지 않았을 테지만 브뤼셀의 고위 귀족들에게는 인기가 많아서, 그들은 그것을 거금을 주고 사서 자신의 궁정에 걸어두고 이야깃거리와 눈요깃거리로 삼았다. 보스가 사용한 상징은 그들의 것이었다. 올빼미는 악을 의미하고, 지옥의 입에는 무자비한 이빨이 있으며, 그 안으로 날개 달린 악마들이 길 잃은 영혼을 손수레에 싣고 가서 섬뜩한 삼지창으로 영원한 불 속으로 밀어 넣는다. 1318년에 설립되어 2015년 현재에도 건재하

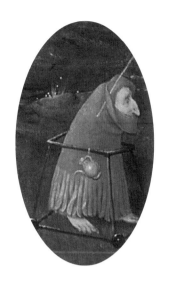

〈성 안토니우스의 유혹〉, 오른쪽 패널 세부.

는 이 형제회에서 굳은 맹세를 서로 나눈 회원들은 함께 식사하고, 세상사와 단연 정치와 부르군디 공국의 문젯거리를 논했다. 하지만 보스 같은 신사가 다른 회원들, 그러니까 사제와 공증인과 법률가들 사이에서 어떻게 어울렸을까? 벌거벗은 여인을 지옥문 입구에 있는 원숭이 같은 괴물 옆 바닥에 놓고, 펼쳐진 책 속의 한 문장을 그 여인에게 보여주게 그린 사람이 말이다. 다행히도 그 여인은 두 눈을 감고 있어서 날카로운 검을 보지 않아도 되었는데, 그 검은, 반쯤 무릎 꿇은 눈부시게 허연 알비노의 뒤에서, 입구의 다른 쪽에 있는 역시 벌거숭이인 남자의 몸을 곧장 뚫고 나온다. 그 그림들은 꽉 차서, 터지기 일보 직전이다. 보스는 백조형제회의 집[4]에서 포도주와 구운 오리 요리를 먹으며 성모형제회 동료 회원들에게 그 내용을 설명해주어야만 했을까? 그들은 아마 보스처럼 에라스뮈스를 읽었으리라. 저지대에도 변화의 기운이 감돌고 있었다. 루터가 수평선 위로 떠 오르고, 온갖 인문주의적인 정신적 공동체가 형성되어 있었으며, 사람들은 '새로운 경건Devotio moderna'[5] 운동과 '공동생활형제회'[6]를 논했는데, 면죄부와 교회의 여러 부패 현상뿐만 아니라 '아담의 자손'[7] 같은 종파도 이야깃거리였다. 중세가 가을

4) 네덜란드 스헤르토헌보스에 있는 성모형제회 건물. 성모형제회는 1318년 스헤르토헌보스에서 설립된 신도회로, 성모 마리아를 숭배하는 성직자와 평신도로 구성되었다. 빌럼 판 오라녀 공을 비롯한 귀족과 상류층이 모인 일종의 로터리 클럽으로, 현 네덜란드 국왕도 회원인 현존하는 단체다. '백조형제회'는 이들이 백조 요리 만찬을 즐겼던 데서 유래한 별칭이다.
5) 14세기 말, 네덜란드의 헤라르트 흐로테Gerard Groote가 시작한 신앙 공동체 운동으로, 15세기에 저지대와 독일로 퍼져나가 종교개혁의 바탕이 되었다. 내면의 개혁을 통한 교회 및 사회의 개혁과 세계의 경건을 주창했다.

을 지나 이미 이울던 시기였다. 보스의 제단화가 걸려있던 성당에서 1566년에는 성상 파괴 운동이 일어날 터였고, 이내 그 고딕 건축물은 신교도의 예배소가 될 터였다. 비록 당시에는 아직 먼 일이었으나, 성모형제회의 모임에서 분명히 오갔을 이야기들이다. 최초의 인간들이 느낀 지복뿐만 아니라 불안과 혼란도 숱하게 표현된 그 그림들에서 미래가 보이는가? 보스 자신은 그 어떤 말도 없이, 그림만 남겨놓았을 따름이다. 그는 다가올 날들을 미루어 짐작했던가? 그의 자취야 토지대장과 문서, 매매 서류에 남아있지만, 그는 자신의 예술에 관해서는 어떤 것도 말하지 않았다. 그는 그림을 그렸다. 우리 눈에서 사라진 한 남자는, 눈에 보이는 그 많은 것들 뒤에 어떤 것도 남기지 않았다.

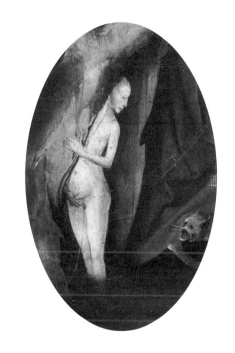

〈성 안토니우스의 유혹〉, 오른쪽 패널 세부.

6) '새로운 경건' 운동의 창시자인 헤라르트 흐로테가 네덜란드 데벤터르 Deventer에서 설립한 신앙 공동체.

7) 중세 유럽의 이단 종파인 '자유정신 형제회'의 회원들을 일컫는 말. 원죄에서 자유로운 유일한 인간으로 아담을 숭배하여, 아담을 통하여 인간은 죄 없는 상태로 돌아갈 수 있으며 이로써 지상에서 천국에 다다를 수 있다고 믿었다. 독일 미술사가 프랭거는 히에로니무스 보스가 이 종파의 일원이며, 〈쾌락의 정원〉은 이 종파의 교리를 추구한 그림이라고 주장했다.

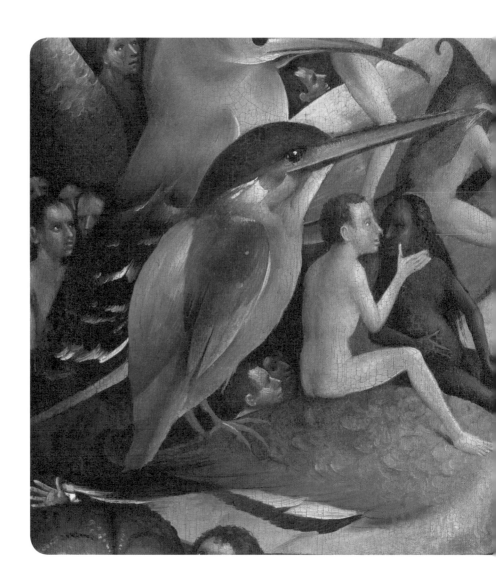

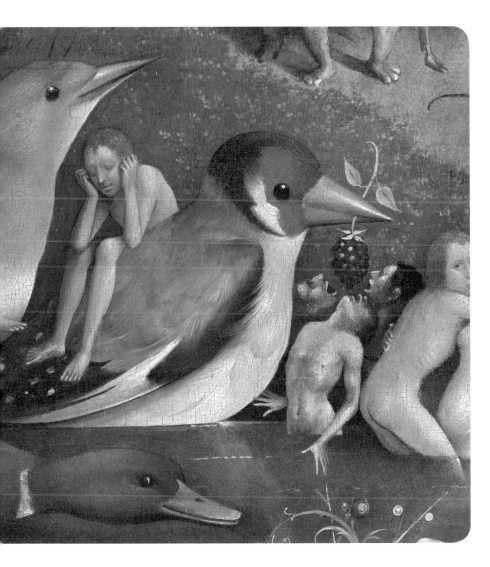

〈쾌락의 정원〉, 중간 패널 세부.

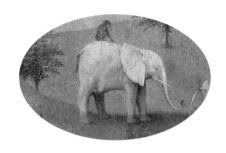

2

한번은 1989년에 시 몇 줄을 쓴 적이 있는데, 지금 마드리드의 프라도 미술관에서 그 시구가 나를 따라와 붙잡는 듯하다. "그림은 언제 화가에게서 자유로워지는가, 동일한 그 재료는 언제 다른 생각이 되는가?"

리스본을 떠나 어제 마드리드에 도착하니, 〈쾌락의 정원〉에 관한 다큐를 찍기로 한 호세 루이스 로페즈 리나레스José Luis López Linares 감독이 우리를 기다리고 있었다. 그가 우리를 호텔로 안내하여 이 프로젝트를 총괄하는 프라도 미술관의 크리스티나 알로비세티Cristina Alovisetti에게 소개해주었다. 다음날 오전 그녀가 나를 미술관으로 안내하고, 이내 나는 〈쾌락의 정원〉 앞에 서게 되니, 내가 언젠가 그 시에서 쓴 질문은 현재형이 된다. 많은 사람들이 서로 밀치락거리며 이 삼면화 앞에 서 있다. 그 사람들이 하는 생각은 덴보스 출신

〈쾌락의 정원〉. 왼쪽 패널 세부.

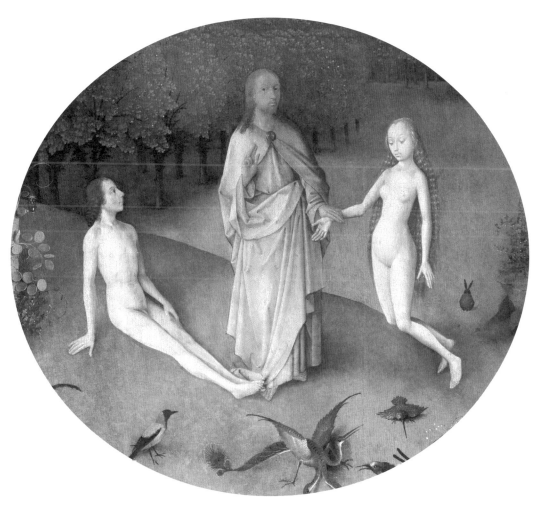

〈쾌락의 정원〉, 왼쪽 패널 세부.

의 화가와 어떤 연관이 있을까? 그 화가는 프로이트가 누군지 전혀 몰랐고, 초현실주의 회화라고는 본 적이 없으며, 그의 작품 연구자들의 비평을 필시 이해조차 하지 못할 테다. 보스, 그는 가고 없다. 〈쾌락의 정원〉은 그와 작별을 고했고, 그의 손은 이제 그것에 닿을 수 없다. 그림 앞에 선 사람들 가운데 누구도 그에게 닿을 수 없는 것과 다르지 않다. 그가 자신의 작품과 헤어진 지 이제 오백 년이 흘렀다. 나는 혹시 보스가 지금 이 자리에 있다면 과연 무슨 생각을 할지 상상하려 애써보지만, 헛수고로 끝나고 만다. 아담이 이브를 놀랍게 바라보는 모습을 다시 볼 요량으로나마 관람객들의 머리 사이로 왼쪽 패널에 있는 아담의 머리를 찾아보지만, 내가 그리스도의 눈을 들여다보고 있음을 알아차린다. 나를 응시하는 유일한 존재인 그리스도, 그리고 오른쪽 패널에서 깨진 달걀 껍데기로 된 자신의 몸통 쪽으로 뒤돌아보는 음산한 나무 모양의 생명체. 이 생명체는 자신의 머리 위에 얹혀 있는 평평한 원판 위에서 벌어지는 광경을 보지 못하는 것처럼, 그 몸통 안에 있는 생명체들을 보지 못하고, 이를 놓고 숱한 이들이 골머리를 앓았다. 그날 밤 나는 다시 돌아와 볼 작정인데, 그때는 관람객이 없을 것이다. 호세 루이 감독은 우선 프라도 미술관 바깥, 식당의 정원에서 촬영하기로 했다. 이제 내 친구 닐스 뷔트너Nils Büttner[8]도 도착하여 — 그가 보스에 관해 쓴 책은 매

〈성 안토니우스의 유혹〉, 왼쪽 패널 세부.

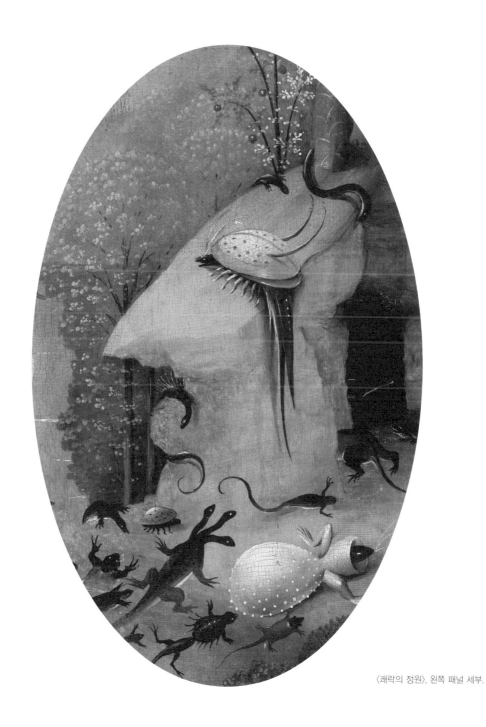

〈쾌락의 정원〉, 왼쪽 패널 세부.

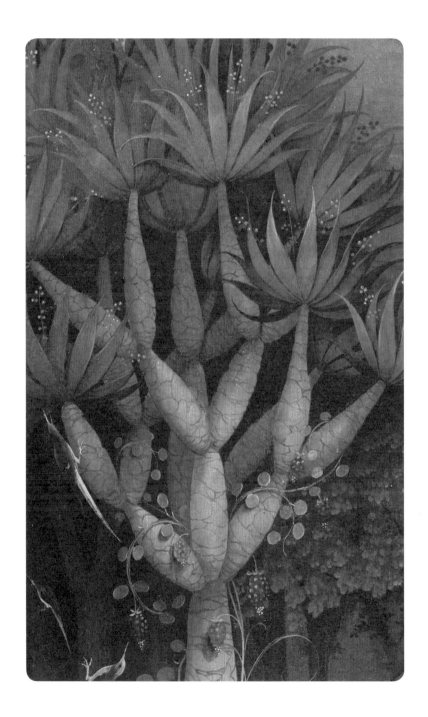

〈쾌락의 정원〉, 왼쪽 패널 세부.

우 유익하여 내가 배운 바가 많았다―우리는 마드리드의 가
을 나무 아래에 앉는다. 처음에 나는 촬영이 이미 시작된 것
을 눈치채지 못한다. 시작하라는 말에 나는 이 장의 첫 부분
에서 언급했던 말을 설명하려고 애쓴다. 동일한 하나의 물질
적 대상은 시간이 흐름에 따라 어떻게 차츰 다른 눈에 의해
변화되는가. 르네상스 이전과 프랑스 혁명 이전의 눈, 파시
즘과 나치즘과 숱한 전쟁 이전의 눈, 사라져버린 교회의 눈,
성경을 읽은 적이 없는 눈, 신은 죽었다고 말한 철학자 이전
의 눈, 〈쾌락의 정원〉을 그린 남자가 살았던 세계와 이미 오
래전에 영영 작별했던 눈. 그런데 그림을 다시 보고 나니, 뭐
라고 얘기해야 할지를 모르겠다. 나는 영상과 음향을 담당하
고 있는 진지한 두 사내를 너무 신경 쓰지 않으려고 애쓰지
만, 마침내 내 생각을 명료하게 말로 표현할 수 있겠다 싶은
그 찰나에 옆 테이블에서 웃음소리가 터져 나오고, 그로 인

8) 독일의 미술사가. 저서로 《히에로니무스 보스Hieronymus Bosch: Visions and Nightmares》
(Renaissance Lives) 등이 있다.

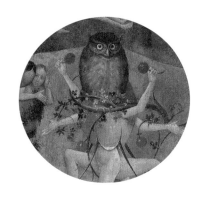

해 촬영은 중단되었다. 옆자리에 앉은 신사들은 술병과 함께 정원의 가장자리 끝으로 자리를 옮겨달라고 요청받았고, 그들이 자리를 옮겼으나, 이미 적절한 순간은 지나버렸고, 우리는 한밤의 프라도 미술관이 더 낫겠다는 결론을 내린다.

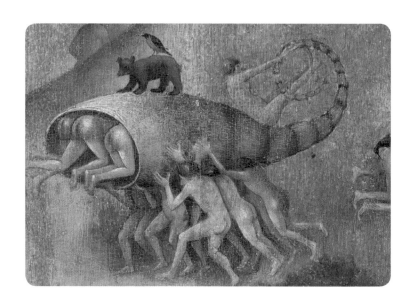

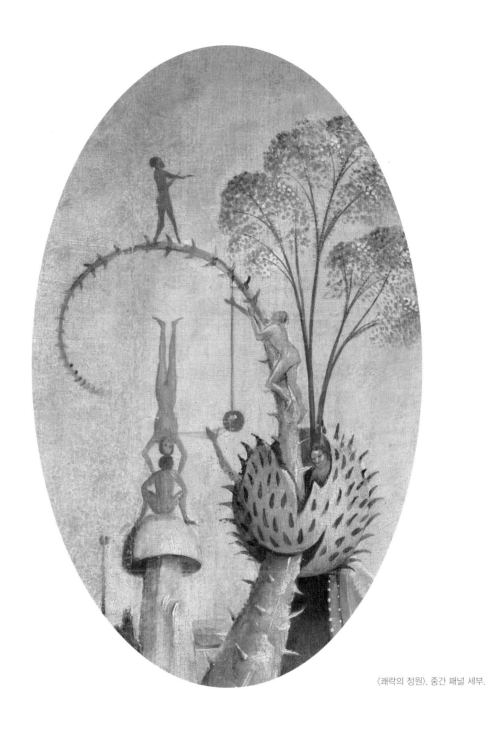

〈쾌락의 정원〉. 중간 패널 세부.

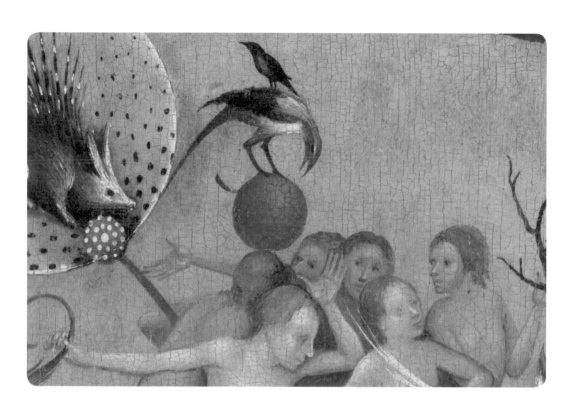

〈쾌락의 정원〉, 중간 패널 세부.

3

밤의 미술관보다 더 고요한 장소는 없다. 당신의 발소리가 울리고, 도중에 마주치는 그림들이 당신을 향해 뭐라고 외치지만, 그 소리는 들리지 않는다. 이따금 경비원을 보면, 그가 여기서 어떻게 밤을 보내는지 궁금해진다. 여기 벽에 걸린 작품들이 뿜어내는 힘이 손에 잡힐 듯 느껴진다. 흘러간 뭇 세월이 내게 물리적으로 와닿는 듯하고, 나 자신이 얼마간 유령 같다. 그리고 내 시선은 다시금 왼쪽 패널에 붙들리는데, 중간 패널의 나체들이 벌이는 난장 곁에서 평온한 오아시스 같다. 만약, 눈에 보이는 것을 놓고 어떤 해석이 불가능하다면, 그러니까 이론이 없다면, 지금 실제 보이는 '그것'을 정확하게 기록하려고 갖은 애를 쓸 것이다. 곧이곧대로, 거기에 어떤 의미도

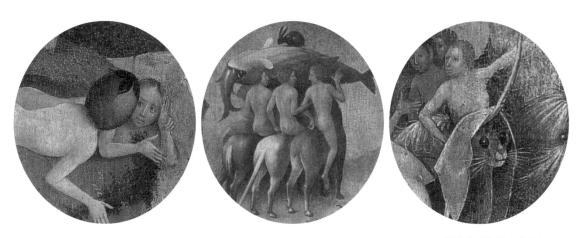

〈쾌락의 정원〉, 중간 패널 세부.

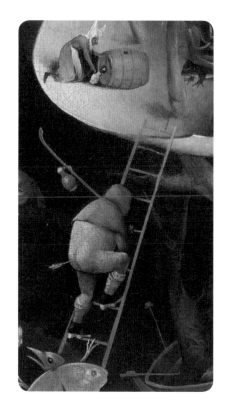

〈쾌락의 정원〉, 오른쪽 패널 세부.

결부시키지 않고. 섬뜩한 형상들을 다분히 무의미하게 열거하기만 해도 수백 쪽짜리 책 한 권은 쓸 수 있을 테고, 그 형상 대부분은 뭐라고 부르기 어려운 식물과 잡종체와 혼종일 테다. 이름을 붙일 수 없다. 그도 그럴 것이 오른쪽 귀에서 무언가를 향해 손을 뻗는 듯 보이는 조그만 검은 형상과, 앞으로 움직이는 듯한 귀 두 개 사이에 있는 칼을 도대체 뭐라고 부를 것인가? 몇몇 물체들은 거의 미래파적인 느낌을 풍기는데, 마치 보스가 악몽 속에서 우주선의 공업용 기계 부속품을 보기라도 한 듯하다. 이제 그림 앞에 가까이 서 있으니, 수많은 세부들이 나를 덮쳐온다. 그림 속으로 파고드는 일은 고사하고, 모든 것을 그저 보기만 하는 데에도 족히 일 년은 필요하리라. 그리고 나는 이 작품을 만든 사내를 다시 떠올린다. 어떻게 그는 이런 세계에 살면서 동시에 정상적인 세계에서도 문제없이 구실을 다했을까 하고. 나중에, 프랭거의 그 근사한 책에 실린 컬러 도판을 보니, '악사의 지옥'[9]이라고 불리는 몇 센티미터짜리 작은 사각형 안에서 공포가 숱하게 보이고, 그날 밤 그림에 바짝 다가가 보도록 허락받았을 때는 보지 못한 것이었기에, 나는 그날 밤

9) 보스가 살았던 시기에, 음악인, 특히 떠돌이 악사는 악마의 추종자로 인식되었다. 〈지옥〉 패널에서 드라이리어르Draailier와 류트를 중심으로, 엉덩이에 악보가 그려진 남자 등이 있는 부분을 '악사의 지옥'이라고 부른다.

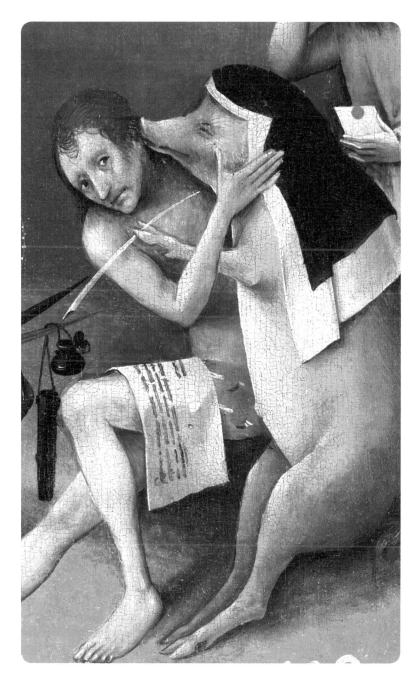

〈쾌락의 정원〉, 오른쪽 패널 세부.

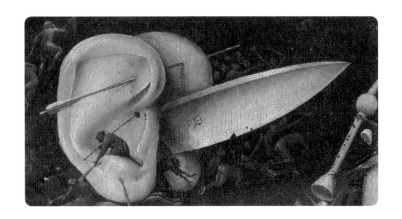

〈쾌락의 정원〉, 오른쪽 패널 세부.

파라도 미술관에 과연 내가 있기는 했던 건지 의문을 품기 시작하고, 내가 봤던 것이 뭔지 이제는 정확히 묘사해 보려고 애쓰지만, 점점 모든 것이 비현실적으로 되어간다. 그래서 나는 내가 가장 잘 이해하는 장면인 왼쪽 패널의 아랫부분으로 자꾸만 되돌아온다. 그러자 작은 연못에서 검은색의 미니 일각수 너머로 새 모양의 딴 짐승에게 덥석 달려드는 삼두조三頭鳥를 잊어버리고, 나도 읽어봤으면 하는 책을 양팔로 들고 있는, 오리 모양의 작디작은 사내마저 잊어버린다. 이미 오래전에 온갖 미술사가들이 설명하고 풀어낸 수수께끼를 나는 하나도 풀지 못한다. 나는 전부 다 난생처음으로 보고 있는 순진무구한 감상자이며, 이 모든 놀라운 장면에 흔들림 없이 오직 한 가지에만 눈길을 꽂은 아담을 바라본다. 그 대상은 한 사람, 바로 역사상 최초의 여인으로, 아담의 희디흰 몸에 상처 하나 남기지 않고 그의 갈비뼈 한 대에서 막 창조된 참이다. 아담은 땅바닥에 다리를 쭉 뻗고 앉아있다. 우리의 시조, 그는 오른손으로 땅바닥을 짚어서 놀라 살짝 뒤로 기울어진 몸을 받친다. 발은 서로 포개어, 나중에 십

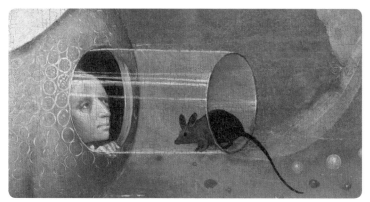

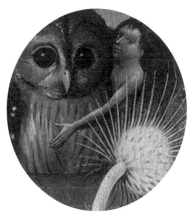

자가에 매달림으로써 아담과 이브가 함께 저지를 죄에서 인류를 구원해줄 그리스도의 모습을 한 창조자의 오른발 위에 얹었다. 그런데 이브는? 그녀는 벌거벗었고 순결하다. 두 눈은 감겼고, 완연한 금발은 벗은 몸을 따라 흐드러지도록 길게 늘여진다. 그녀는 우리 눈에 보인다. 그런데 옆의 남자 둘 중 누구도 보고 있지 않기에, 동시에 부재한다. 그리스도는 이브의 오른팔에 왼손을 얹었고, 이브는 무언가를 받으려는 듯 팔을 돌려 오른손을 벌렸으며, 그래서 마치 그녀는 그리스도와 결혼하려는 당사자처럼 보인다. 그렇게 이 세 사람은, 그중 한 명은 신이다, 서로 손과 발로 연결되어 어떤 호젓한 친밀감 속에 있다. 이 고요와 의미의 섬 바깥에는 중간 패널에서 기마행렬이 무아지경으로 법석이고, 나체의 기수들이 상상 속의 동물을 타고서 검은 여인들, 흰 여인들이 일찌감치 벌거벗고 있는 목욕장을 빙글빙글 돌며, 또 다른 물가의 풀밭에는 일군의 나체가 마치 거대한 딸기를 숭배하듯 둘러싸고 땅바닥에 앉아있다. 거품 안에, 투명한 막 안에 있는 사람들, 달걀 껍데기 안의 사람들, 연인 한 쌍이 누워 서

로에게 향한 발이 밖으로 삐져나온 조개를 몸을 수그린 채 지고 가는 남자, 투구의 면갑을 닫고 있는 어인魚人과 인어. 눈은 세부 속에서, 세부의 세부 속에서 길을 잃어, 가운데의 푸른색 금속 공에 의미를 부여하고 싶어 하며, 공에서 건축적 환상이 날뛰며 나와 공중을 향해 치솟고, 공중에는 물고기가 새인 양 행세한다. 그러자 예의 그 눈은 이제 왼쪽 패널의 고요함뿐만 아니라 중간 패널의 항문 환상과 열매 먹는 사람들 또한 잊어버렸고, 오른쪽 패널 위쪽의 지옥 환영에 담긴 재앙과 폭력으로 옮겨간다. 눈은, 치명적인 탐식과 고문의 이미지가 어둠 속에 전진하는 군대와 불길 아래에 계속되는 모습을 보며, 몸통이 달걀 껍데기 같고

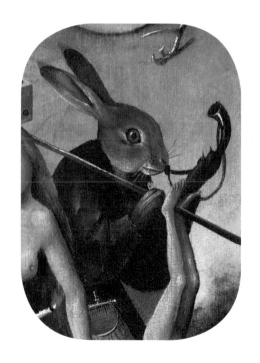

〈쾌락의 정원〉, 오른쪽 패널 세부.

나무 모양의 오른쪽 다리에 붕대를 감은 목인木人의 정처 없는 눈빛을 알아본다. 목인의 나무다리에서 삐져나온 옆 가지는 뻥 뚫린 공간을 찌르는데 그 안에는 남자 셋이 붉은 탁자에 앉아있고, 흰 모자를 쓴 여자가 항아리를 채우려 하고 있으며, 고깔 달린 수도복을 입은 거무스름한 남자가 항문에 화살을 꽂고 그들과 한패가 되려고 또는 죽이려고―누가 알겠는가?―휘청대는 사다리를 오른다. 여기서는 모든 것이 공포와 폭력의 색채를 띤다. 여기에 어떤 설명을 내놓아도, 재앙과 결부되어 있기만 하다면 내게는 유효해 보인다. 천지창조의 경건한 순간 이후로, 세상의 혼돈을 통해 경종을 울리며 이리저리 부상하는 재앙이다. 세계 제국을 통치해야 했던 펠리페 2세 같

은 좌절한 신비주의자[10]는 이 이미지들 앞에서 넋을 놓았음 직
하다. 의무로서의 국가이성國家理性과 대조를 이루는, 형이상학에
대한 내적 경향성[11], 이는 여룬 보스의 예측 불가한 세계를 도피
처로 삼는다, 이렇게 생각해볼 수 있다. 차가운 북쪽 나라에서 만
들어진 이다지도 스페인적인 상상이 결국 이곳 스페인에서 제자
리를 찾았다는 생각 말이다. 촬영 조명이 꺼지자, 나는 화판의 뒷
면을 볼 수 있는지 묻는다. 날개 패널을 닫으면 〈쾌락의 정원〉 바
깥면은 반투명의 야광으로 회색빛을 띠는 경이로운 천구天球이
고, 우리는 아직 그것에 대해 이야기를 나누지 않았기 때문이다.
하지만 그것은 허용되지 않는다. 바로 부서질 수 있어서다. 내
기억 속에서, 구球의 꼭대기에 떠있는 먹구름에서
나온 곡선의 빛이, 구球 안에 평평하게 형성된 연
회색 땅 위로 내리쬐는 모습이 보인다. 아직 인간
이 없는, 창세기의 셋째 날 풍경이다. 액자 바로
아래에는 고딕체로 'Ipse dixit et facta sunt. Ipse
mandavit et creata sunt'[12]라 적혀있다. 그가 이

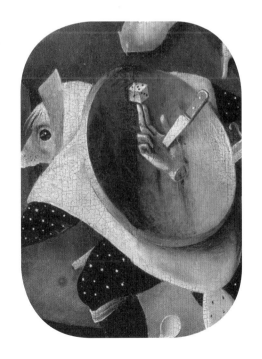

〈쾌락의 정원〉, 오른쪽 패널 세부.

10) 가톨릭 신앙에서 신비주의는 신과 영혼의 합일을 열망함으로써
 완전하고 절대적인 신의 세계에 이르는 길을 말하며, 신비주의
 교리에 심취하여 자신의 삶에서 교리의 개인적인 경험을 갖게
 되는 사람을 신비주의자라고 한다. 펠리페 2세 시대에 스페인 가
 톨릭 신앙의 발로로서 신비주의 문학이 성행했다.
11) 펠리페 2세의 통치 철학은 국익을 추구하는 '국가이성'이 아니
 라 종교적·도덕적 믿음에 기초한 것이었다. 이단·이교에 맞서
 가톨릭 세계의 수호자를 자처하며 가톨릭 신앙이라는 중세적 이
 상을 수호하기 위해 무리한 제국주의 정책을 펼쳤는데, 스페인
 의 국가 이해보다는 황제의 개인적 이해를 앞세움으로써, 국가
 이성을 추구하며 근대국가화되고 있던 영국과 프랑스에 세계 패
 권을 빼앗겼다.

르시자 이루어졌으며, 그가 명령하시자 견고히 섰도다. 1619년 네덜란드 국가 공인 성경의 이 간결한 문구 속의 '그'가 왼쪽 패널 바깥면의 왼쪽 위 모퉁이에 그려져, 하나님 아버지, 망토를 입고 무릎에 책을 펼친 채 흡사 환영처럼, '저자 자신'의 상像이다. 위에서 "아직 인간은 없다"고 써놓고는, 나는 돌연 신학적으로 급선회하여 이런 질문을 던진다. 거기서 이제 막 아담과 이브를 창조한 이가 그리스도일 수 있는가? 하나님 아버지이어야 하지 않는가? 그리스도는 아직 탄생하기 오래전 아닌가? 그런데 그는 그리스도를 닮았다! 우리가 회화예술에서 이미 수 세기 동안 보아온 그리스도처럼 보인다. 나는 보스의 동료 회원들과, 그들 중에서 특히 사제들이 이에 관해 무슨 이야기를 주고받았을지 상상해보려고 애쓴다. 보스를 해석하려는 아직도 끝나지 않은 대화 말이다. 헨드릭 판 나사우 3세Hendrik Ⅲ van Nassau[13]는 귀족 친구들을 위해 자신의 브뤼셀 궁정에 이 그림을 토론감이나 눈요깃거리로 전시해 놓았는데, 그 역시 그것에 대해 생각하고 이야기했을 것임이 틀림없다. 아니면 그때 그의 눈도 오른쪽의 흥청망청 난장판으로, 거기서 더 오른쪽 위에서 그에 맞먹게 맹렬한 죄와 벌의 아수라장에서 막을 내릴 그 난장판으로 헤매었던가? 혹시 이 이미지들은 인간은 어쨌거나 죄가 있고 저주

12) 시편 33:9.
13) 1483~1538, 나사우 가문의 백작으로, 삼촌인 엥헐브레흐트 판 나사우 2세에게서 네덜란드 브라반트의 영지를 물려받았고, 홀란트와 제이란트주의 총독이 되었다. 학자들은 엥헐브레흐트 또는 헨드릭 3세를 〈쾌락의 정원〉 주문자로 추정한다. 브뤼셀의 나사우 가문 궁정에 〈쾌락의 정원〉이 걸려있었으며, 이를 통해 보스의 명성이 유럽 귀족들에게 퍼져나갔다. 헨드릭 3세의 조카인 빌럼 판 오라녀 공이 이 그림을 물려받았다.

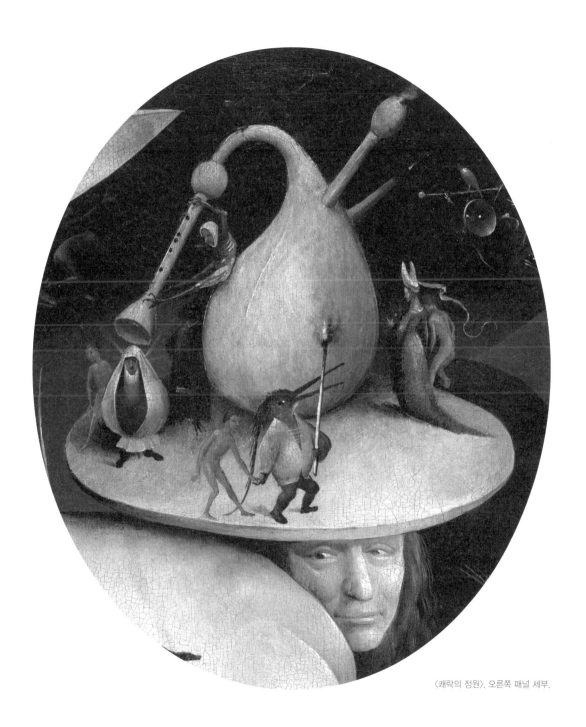

〈쾌락의 정원〉. 오른쪽 패널 세부.

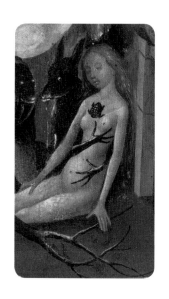

〈쾌락의 정원〉, 오른쪽 패널 세부.

받은 운명이라는 의미였던가? 히에로니무스 보스는 이 천지창조에서 음울한 전조를 감지했던가? 그리고 그 전조는 그리스도의 눈에서, 나를 응시하며 오른쪽 패널 위쪽에서 일어나는 지옥불과 학살을 인식하고 있는 한 남자의 그 눈에도 보이는가? 그런데 액자가 그림의 끝인가? 그리고 그림에서 오른쪽이 끝이고 왼쪽이 시작이라는 것은 기정사실인가? 사실상, 선과 악의 동시성이 전체를 압도하는 주제는 아닌가? 아니면, 인간을 신의 이미지와 유사하게 볼 수는 없고, 따라서 〈쾌락의 정원〉이란 팔컨 뷔르흐의 책 제목(《닮지 않은 땅》)에서처럼, 그리고 성 아우구스티누스가 저서 《하느님의 도성》에서 'regio dissimilitudinis'[14]라고 부른 것처럼, 비유사성의 정원이라는 암시인가? 느닷없이, 루이스 부뉴엘Luis Buñuel 감독의 영화처럼, 브뤼셀의 그 궁정 장면이 내 눈 앞에 펼쳐진다. 그곳은 그 그림의 이단성 여부를 놓고 논쟁하는 도미니크 수도회원들로 빼곡했다. 언젠가 부뉴엘 감독의 영화 〈은하수〉를 본 적이 있는데, 신앙과 불신앙에 관한 논쟁으로 가득하고, 산티아고 데 콤포스텔라로 가는 순례자가 나오는 대단한 영화로, 카미노를 따라 걷는 두 남자와, 고급 프랑스 레스토랑에서의 잊을 수 없는 장면이 인상적이었다. 그들이 탁자에 가서 앉자, 지배인이 차림표를 내어주며 오늘의 특별 요리를 쭉 읊고는 굴 요리를 추천한다. 그러더니 잠시 말을 멈추었다가 성삼위일체에 관한 그의 생각을 이야기한다. 헨드릭 3세의 부르군

14) 성 아우구스티누스는 플라톤주의적인 이분법에 따라 세계를 'regio similitudinis(같은 영역)'와 'regio dissimilitudinis(같지 않은 영역)'로 나누었는데, 각각 신의 나라와 인간의 나라를 의미한다.

디 궁정에서 오간 대화도 그것과 크게 다르지 않았으리라.

어쩌면 프라도 미술관에서 그 기이한 밤을 보내며 그 주제가 나를 들쑤셔 놓았던 까닭인지도 모른다. 어쩌면 내가 보스의 그 그림이 던진 커다란 의문점들을 풀지 못하고, 갈수록 그의 우화적 세계에서 길을 잃은 나머지, 그의 동시대인들은 실제로 무엇을 보았는지 매번 묻게 되어서인지도 모른다. 사나운 꿈이었을까? 트라피스트 수도회나 카르투시오 수도회 같은 관상수도원에서, 수사들은 마지막 저녁 기도 시간에 노래했다. 그리고 나는 그 노래를 라틴어로 들었고 그레고리오 성가를 아직 따라 부를 수 있을 만큼 나이 들었다.

〈쾌락의 정원〉, 오른쪽 패널 세부.

Procul recedant somnia

Et noctium phantasmata[15]

밤의 환영과 꿈이여, 우리에게서 저 멀리 떨어져 있기를. 고약한 짓을 하는 뭇 괴생명체가 으스스하고 기이한 모습으로, 죄와 그에 따른 벌, 대가를 어둡게 보여주며, 보이는 것처럼 아무것도 없는 영역이라는 무시무시한 의혹을 풍기면서, 한밤중에 애먼 사람의 잠 안으로 쳐들어온다 해도 나는 놀라지 않으리라.

15) 저녁 성가 〈이날이 끝나기 전에Te lucis ante terminum〉의 일부분. "모든 악몽과 밤의 환영에서 우리를 지키며"라는 뜻이다.

4

마드리드에서의 마지막 날. 투우사 식당에서 밥을 먹었다. 식당 벽에는 오래전에 돌아가신 내 부친과 닮은 마노레테Manolete[16]의 사진 한 장이 걸려있는데, 투우 경기가 한창이던 시절에 찍은 것으로, 이제는 모두 옛일이 되다시피 한 그들의 드라마와 함께 영영 사라져버린 시간으로 당신을 내려가고, 한 노파가 어둑한 마드리드의 거리에서 적어도 60마리는 될 듯한 칠면조에 둘러싸여 있는 사진 또한 매한가지다. 종업원에게 사연을 물으니 '라 파보네라la pavonera'라는데, 전후 시절까지도 거리에서 칠면조를 산 채로 팔던 칠면조 아낙으로, 보스의 시절이 어떠했을지 상상할 수 있는 장면이다. 칠면조를 산 이들은 그것을 집에서 잡곤 했다.

위: 〈동방박사의 경배〉, 중간 패널 세부.
아래: 〈동방박사의 경배〉, 왼쪽 패널 세부.

16) Manuel Laureano Rodriguez Sánchez(1917~1947), 스페인의 전설적인 투우사.

오후 늦게 우리는 촬영을 재개한다. 이번에는 프라도 미술관의 복원 작업실이다. 역시나 고요하다. 세심한 작업과 엄청난 집중이 주는 고요함이 있다. 그리고 나는 다시 화판에 가까이 다가가도록 허용된다. 불경스럽다시피 한 가까움이다. 이곳에서 일하는 젊은 여성이 내 곁에 선다. 그녀는 낯을 가리고, 그래서 나도 수줍어진다. 카메라가 돌아가고 우리는 우리가 보는 것에 관해 이야기를 나눈다. 그녀가 내게 확대경을 건네주기에 잡아 늘여 모자처럼 머리에 쓰니, 읽어보기는 했어도 보기는 지금껏 좀체 어려웠던 세부가 느닷없이 생생한 상(像)이 된다. 세 명의 왕, 세 연령대의 나이, 세 대륙, 황금, 유향, 몰약. 세부 내용은 온통 희생과 관련된 것인데, 첫 번째 왕의 선물인 바닥에 벗어 놓은 그의 붉은 망토 옆에 있는 작은 조각상에는 이삭이 제물로 희생될 뻔했던 내용이 표현되어 있다. 갑자기 끝 간 데 없이 확대된 눈 덕택에, 두 번째 왕의 옷깃과 카파 마그나cappa magna가 마치 그림이 빼곡히 걸린 벽처럼 보이고, 세바 여왕이 솔로몬 왕에게 보물을 가지고 찾아온 장면도 보인다. 세 번째 봉헌물은 사사기에 나오는 마노아[17]의 것으로, 그리스도의 탄생과 희생을 예고한다. 당당한 흑인 왕은 다른 두 명의 왕 뒤에 서서 공처럼 생긴 항아리를 들고 있는데, 항아리에는 더할 나위 없이 세밀한 그림이 그려져 있다. 이 그림을 이보다 더 가까이 볼 일은 앞으로 없을 것이다. 갑자기 내 옆에 있던 복원사의 굵직한 손가락이 금반지를 낀 세 번째 왕의 검은 엄지를 가리키는데, 왕이

〈동방박사의 경배〉. 중간 패널 세부.

17) 구약 성경의 사사기에 나오는 인물로, 판관 삼손의 아버지.

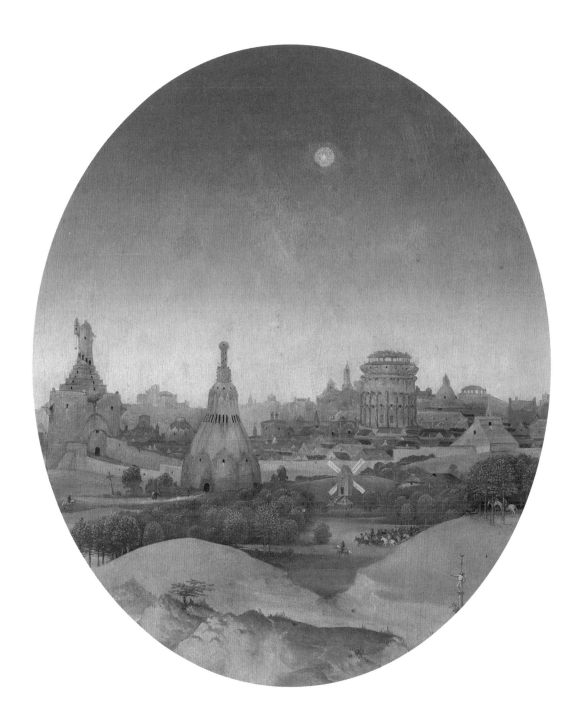

〈동방박사의 경배〉, 중간 패널 세부.

손에 든 항아리에는 어떤 이가 왕좌에 앉은 누군가를 향해 무릎을 꿇은 모습이 그려져 있으니, 또 다른 왕인 다윗에게 무릎 꿇는 사울의 장군이다.[18] 그런데 내가 실제로 보는 것은, 그 시대의 미니어처 예술을 자신의 대작에 재현해놓은 한 네덜란드 화가다. 하지만 나는 아직 아무것도 보지 못했는데 복원사가 작업실의 다른 쪽 구석으로 나를 데려가는 바람에 따라가보니, 거기에는 큼직한 흰 천이 몇 폭 걸려 있고, 천에는 아직 미완성인 그 그림이 그려져 있다. 그녀는 나긋한 목소리로, 네덜란드에서 촬영한 그 그림의 적외선 화면을 보면 화가가 남긴 실제 필적을 볼 수 있다고 말했고, 나는 그 글씨를 보았으니, 그것이 아마도 이 여정에서 실제로 가장 압권이었다고 해야 할 것이다. 화가가 고쳐 그린 부분에서 나는 그를 본다. 그가 어떻게 생각하는지가 보인다. 완성되고 완전하며 사실상 범접할 수 없는 대상이 아니라, 아니고 말고, 문지른 얼룩이 있고, 수정한 부분과 작업한 자취가 보이며, 느닷없이 그가 한결 더 가까이 있으니, 화가 중에 불가사의하기로 최고인 이 화가, 돌연 그의 '손'이 보이고, 성마르게 선을 그어 어

〈동방박사의 경배〉, 중간 패널 세부.

18) 구약 성경의 사무엘기에 나오는 이야기로, 사울 군대의 장군이었던 아브넬이 부하들을 데리고 다윗을 찾아가자 다윗이 잔치를 베풀어 이들을 맞이한 장면이다.

떻게 머리의 위치를 수정했는지 보이며, 풍차 하나
를 천상의 예루살렘 앞 언덕 위에서 어떻게 다른 자
리로 옮겼는지가 보인다. 그가 작업하는 모습이 보
이고, 그래서 불현듯 그가 마치 우리 곁에 서 있는
듯이, 아무 말도 남기지 않은 그에게 사람들이 그림
을 제대로 해석했는지를 물어보아도 좋을 듯이 느껴
진다. 그의 그림에서 열쇠는 언제나 지식을, 홍합 껍
데기는 부정不貞을 의미하는지, 달걀은 연금술의 신
비로운 힘에 대한 가장 중요한 상징인지, 또는 쥐는
항상 섹스나 교회에 대한 거짓말을 나타내는지, 훗날
20세기에 같은 나라 사람인 디르크 바스Dirk Bax[19])가
밝힌 바, 보스는 하층계급을 얕잡아보며 가난한 자
들에게 연민이 없었던 '모럴리스트'이자, 최고로 신
랄한 상징을 사용하여 걸인과 순례자·창녀·집시·노
숙자·음유시인·희극인을 조롱한 인물이었다는 주장
에 그가 동의하는지 말이다. 하지만 무엇보다 내가
알고 싶은 것은, 프라 데 지귀엔자Fra de Sigüenza[20])가

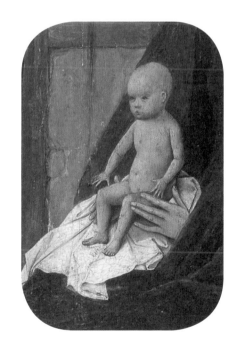

〈동방박사의 경배〉, 중간 패널 세부.

19) 1906~1976, 보스에 관한 일련의 책을 펴낸 네덜란드의 문헌학자. 대
 표 저서인 《여룬 보스 해독서Ontcijfering van Jeroen Bosch》(1948)에서
 보스를 언어유희를 그림의 언어로 표현한 일종의 '회화적 수사학자'
 라고 분석했다.
20) José de Sigüenza(1544~1606), 스페인의 역사가, 시인, 신학자. 펠리
 페 2세의 왕립수도원인 산 로렌조 엘 에스코리알El Escorial 수도원의
 사서였으며, 이 수도원에 소장된 보스의 작품에 대한 기록을 저서 《성
 히에로니무스회의 역사Historia de la Orden de San Jeronimo》(1605)에 남
 겼다.

보스의 사후에 그를 두고 쓴 내용에 대한 그의 견해다. 지귀엔 자는 보스를 이단으로부터 방어하며 이렇게 말했다. "만약 여기 서 어떤 황당무계함이 보인다면, 그것은 우리의 것이지 그의 것 이 아니다." 나는 응답을 듣지 못하리라. 답이라고는 그림뿐, 그 의 그림들은 터무니없거나 묵시록적인 수수께끼를 변함없이 우 리에게 보여주며, 당대와 다가올 훗날의 이론들을 종종 수렁에 빠지게 한다.

〈히에로니무스 성인〉, 세부.

5

헨트Ghent에서 맞는 이른 아침. 유럽에서 가장 아름다운 도시 가운데 하나인 헨트는 그 옛날에는 플란더런 백작령에 속했고, 한때는 브뤼헤·브뤼셀과 함께 미남공 필립의 부르군디 공국에서 힘있는 도시였다. 나는 여전히 히에로니무스 보스를 찾아가는 여정에 있다. 헨트 미술관은 이제 막 문을 열었고, 미술관 안은 고요하다. 티켓 창구에서 누군가, 〈히에로니무스 성인〉은 복원 중이라고 내게 귀띔해준다. 그 그림이 있던 자리에는 복제화가 걸려있다. 은둔자 성인은 흰색 속옷 차림으로 바위에 쭉 엎드려있는데, 추기경 망토는 기괴한 모양의 나무 그루터기 위에 걸쳐져 있고, 기도서와 모자는 가까이 바닥에 놓여있어서, 그가 난데없이 무아지경에 압도되어 성스러운 광기에 휩싸인 채 성직복을 벗어던진 듯 보인다. 기도 속에 침잠한 그의 머리 주변의 모든 것이 기이하고 음산하며 무시무시하여, 바

〈히에로니무스 성인〉. 세부.

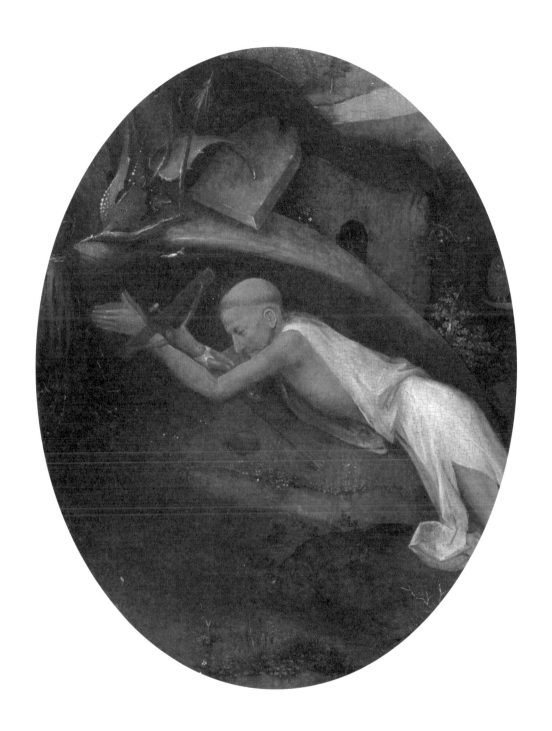

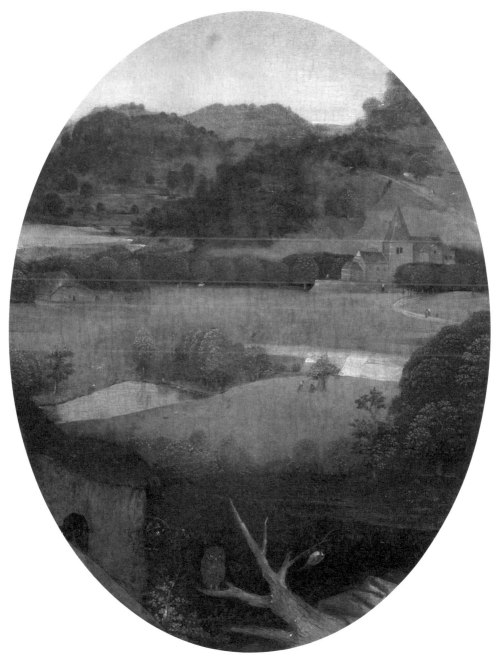

〈히에로니무스 성인〉, 세부.

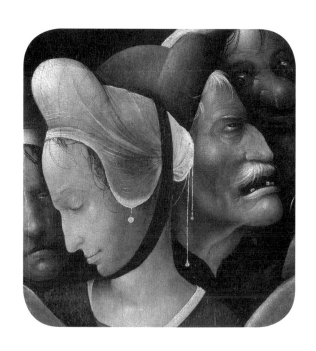

〈십자가를 지고 가는 그리스도〉, 세부.

위는 살아있고 사악한 기운을 풍기며, 석판 위로는 괴물 한 마리가 기어가고, 왼쪽에는 나무 한 그루가 서 있는데 을씨년스러운 바위 모양과 마찬가지로 도무지 이 자연계의 모습이라고는 할 수 없는 까닭에, 저 멀리 평화로운 플란니런 풍경과 대조를 이룬다. 이 축소 복제화에서조차 화가의 신랄한 마술이 유세를 부리는 것이다. 다른 전시실에는 〈십자가를 지고 가는 그리스도〉가 걸려있는데, 같은 화가의 작품이 아닐 수도 있다는 느낌이 얼핏 든다. 이 그림에는 어떤 형태의 풍경도 없고, 도무지 빈 곳이라고는 없다. 화폭이 얼굴들로 꽉 차 있어서 눈을 어디에다 두어야 할지 모를 지경이다. 어디에도 빠져나갈 구멍이 없다. 그리고 나는 마치 지금은 배겨내지 못하겠다는 듯이 그림에서 눈을 떼고 떨어진다. 바로 그 전시실에는 윗부분이 손상된 이름

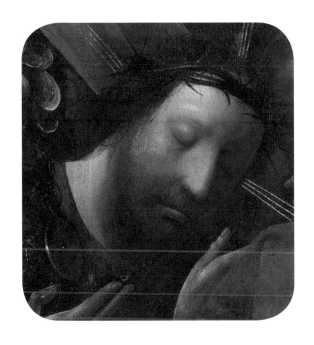

〈십자가를 지고 가는 그리스도〉, 세부.

모를 화가의 그림[21]이 걸려있는데, 예수의 십자가 죽음은 진즉에 일어났고, 두 개의 커다란 후광이 무덤에 뉘어지는 예수에 대한 초기적 묘사를 밝혀주는 성싶다. 무덤가에는 나무가 듬성듬성 무리 지은 언덕 풍경이 물결치니, 나는 기꺼이 한눈을 파느라 되돌아가 다시 보기로 한 작품을 잠시 잊는다. 못생긴 상판대기들이 있는 그림 말이다. 타락, 광기, 쪽을 못 쓰는 적개심, 천민들, 지하세계가 부상하여 주인공인 희생자의 얼굴을 둘러싸고, 이 그림을 그린 이는 그 세계를 개의치 않는다. 왼쪽 위 어딘가에서 조그만 양손이 붙들고 있는 나무 십자가가 그림을 대각

21) 스페인 화가 페드로 니콜라우Pedro Nicolau(?~1408)의 〈무덤 속의 그리스도Christ in the Tomb〉로 짐작된다.

〈건초 수레〉, 중간 패널 세부.

선으로 가로질러 사악한 살인자의 얼굴을 향하는데, 얼추 고깃덩어리라고 해야 할 성싶은 그를 두 남자가 음탕한 증오에 차서 비웃고 있다. 밝은 부분이라고는 세 군데밖에 보이지 않는다. 죽음으로 가는 길에 비애에 잠겨 안쪽을 향한 그리스도의 고요한 얼굴이 있는 가운데 부분, 베로니카의 베일에 다시 나타난 그 얼굴과 묵상에 잠겨 눈을 감은 채 고개를 떨군 베로니카 자신의 얼굴. 그리고 다른 대각선 하나가 오른쪽 위의 선량한 살인자 얼굴을 향한다. 여기서 악마성은 요괴와 상상 속 생명체를 통해 표현되지 않았다. 악마성은 사람들의 얼굴에 쓰여있다. 만약 여기에 어울리는 소리를 대자면, 뼛속까지 파고드는 짐승의 포효가 될 테고, 또한 그 소리는 가운데 남자의 고요함과도 대조를 이루니, 의심할 여지 없이 그는 사랑을 담아 표현되었다. 수수께끼로 남은 요소는, 금인지 동인지로 된 징을 박아 체인으로 장식한, 오렌지색의 방패 비슷한 것과, 황금색 점이 점점이 뿌려진 터번 위에서 여러 색의 불빛을 내뿜는 이국적인 고깔모자다. 방패는 베로니카의 베일을 보호하는 용도 말고는 달리 볼 방도가 없다. 이 후기 작품에서 보이는 몇몇 '움직임'은 셀 수 없을 지경이다. 그리스도의 머리 왼쪽, 오른쪽, 위쪽에는 각각 가늘고 올곧은 빛 세 줄기가 보이고, 이 광선은 그와 그의 고요한 수난을 야만적인 광란에서 분리한다. 여기에서도 나는 밤에 꾸는 꿈속에서 감당하는 것보다 더 많은 수수께끼를 얻어간다.

6

스헬더 강 건너편인 플란더런 북쪽과 제이란트와 노르트홀란트의 섬들 사이의 풍경들은 물이 많다. 이 지역을 모르는 사람은 네덜란드를 이해할 수 없다. 이 풍경은 우리 조상들이 손수 만든 것으로, 물에서 땅을 만들고, 땅 깊숙이 물을 끌어들였다. 자동차로 북쪽을 향해 가다 보면, 왼쪽으로는 북해를 끼고 가지만 여정은 섬과 제방으로 이어져, 후레이Goeree, 오버르플라케이Overflakkee, 아우트베이에를란트Oud-Beijerland처럼 이름도 이상한 동네를 줄줄이 지나, 마스 강과 니우에 바터르베흐Nieuwe Waterweg에 이르러 세계 최대 항구를 만나는데, 마치 중국 교외 지역의 유럽판처럼 보이는 곳이다. 로테르담은 내가 이 여행에서 스헤르토헌보스 출신 거장의 작품을 만날 수 있는 마지막 장소인데—빈과 베네치아는 다음으로 미룬다—내가 운이 좋다. 바로 그날, 보에이만스 판 부닝언 미술관에서 "보스에서 브뤼헐까지—일상의 발견"이라는 주제로 전시회가 열릴 예정이다. 하지만 나는 스페인으로 돌아가야 해서 계속 머물 수는 없고, 예외적으로 혹시 전시회 시작 전에 관람할 수 있을지 물어보니, 시간이 별로 없긴 하나 그러라고 한다. 마술적인 그 화가는 일상생활 장면과 어우러져 그의 시대 안에 자리하고 있다는 점이 내 눈에 들어온

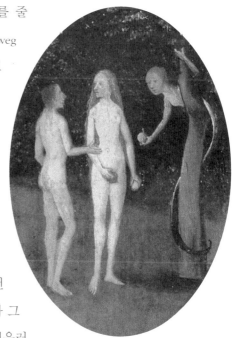

〈건초 수레〉, 왼쪽 패널 세부.

57

〈건초 수레〉, 중간 패널 세부.

다. 그의 화풍을 모방한 화가들이 보이고, 장르화가 서서히 발명되며 신화 및 형이상학과 서서히 결별하고 자구字句 표현 방식 즉, 있는 그대로 표현하는 방식을 향해 나아가는 모습이 보인다. 자구 표현 방식은 한 세대가 지나면, 치즈·굴·레몬 껍질이 주인공이 되는 네덜란드 정물화에서, 물 자체物自體, 그러니까 예술로서의 물질적 사실성에 대한 신격화로 이어진다. 나는 그의 동류 화가들도 여럿 보는데, 예를 들면 퀸턴 마시스Quinten Massys, 루카스 판 레이던Lucas van Leyden, 그리고 수수하고 무척 아름다운 여인들이 악기를 들고 있는 '여성 반신상'을 그린 신기한 화가[22]다. 유리 진열장에는 일상생활의 잡다한 물건이 전시되어 있는데, 보스와 그의 동시대인들이 보았고 사용했을 물건들로, 항아리, 잔돈을 바꿔주는 막대 주머니, 엉겅퀴를 가득 쑤셔 넣은 똥구멍을 나를 향해 내밀고 오른손으로는 그 장면을 내 쪽으로 보이도록 조심스럽게 들고 있는 이미지 같은 것들뿐만 아니라, 돈과 탐욕, 사랑과 창녀를 가리키는 암시, 중의적인 것들 또한 있다. 한 시대 전체가 여기에 형상화되어있다. 너무 많다. 나는 뒤러와 브뤼헐을 보러 다시 와야 할 것이다. 지금은 자제해야 한다. 일단은 보스를 찾아가는 여정의 종착점에 이르러 있고, 마드리드에서 보려고 했으나 허탕친 〈건초 수레〉―프라도 미술관에서 대여해온―를 여기서 보게 될 것이다.

22) 주로 여성의 상반신을 화폭에 담았기에 '여성 반신상의 화가'라고 부른다. 헨트 미술관에 〈류트를 연주하며 노래하는 마리아 막달레나Maria Magdalena zingend bij de luit〉(1530년경)가 걸려있다.

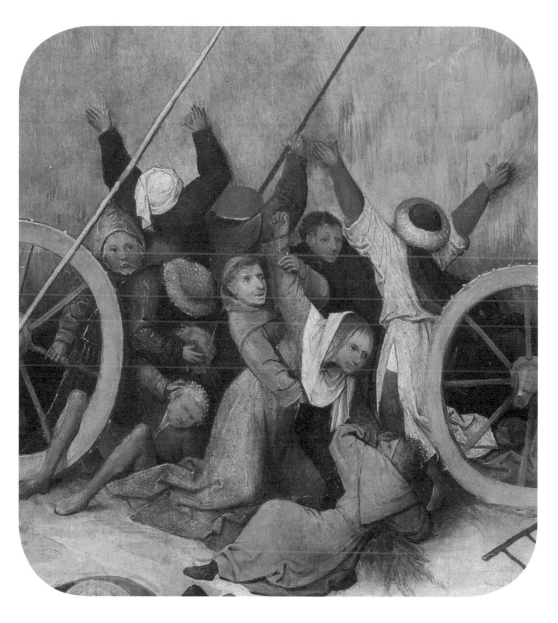

〈건초 수레〉, 중간 패널 세부.

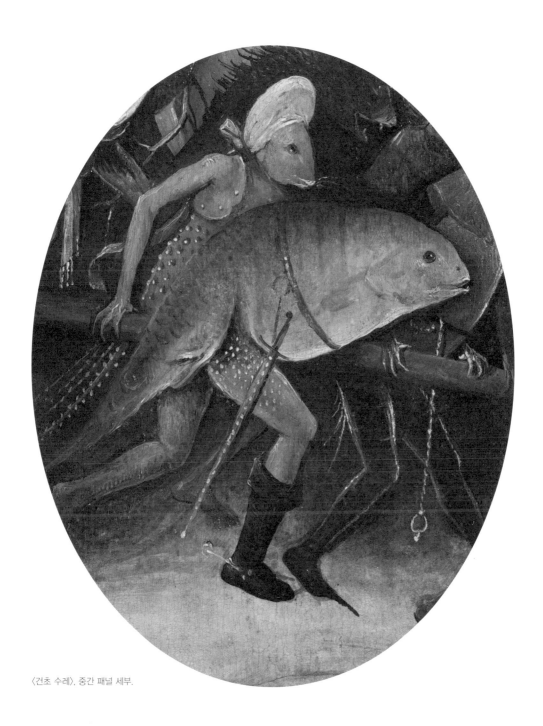

〈건초 수레〉, 중간 패널 세부.

에두아르도 아로요Eduardo Arroyo의 빼어난 책《어떤 역경이 오더라도Al pie del cañón》는 독창적인 프라도 미술관 안내서인데, 저자는 이 책에서 작가 그레고리오 마라뇽Gregorio Marañón이 한 다음의 말을 인용한다. "히에로니무스 보스는 스페인 사람은 아니지만, 그 시대의 스페인을 이해하려면 엘 그레코와 마찬가지로 보스를 빼놓을 수 없다. 엘 그레코의 그림 〈성 마우리티우스의 순교〉[23]에 담긴 비정통성을 혐오했던 바로 그 펠리페 2세가, 보스의 작품은 그토록 열렬히 좋아했다는 점을 비평가들이 깨닫지 못한다는 것이 어떻게 가능한가? 설명은 명료했다. 펠리페는 여느 청교도들과 마찬가지로 정치적 사고의 공식에 중독되어 있었고, 그 공식은 늘 결국은 영혼에 치명적인 괴물과 인위적인 공포를 만들어낸다. 그중 가장 유독한 형태는 이른바 '국가이성'으로, 독재자 중의 독재자다. 어쩌면 신비주의가 해독제로써 약발이 받았을 수도 있으나, 절대권력을 물려받아 행사한 펠리페

〈건초 수레〉, 오른쪽 패널 세부.

23) 펠리페 2세가 엘 에스코리알 수도원의 제단화용으로 엘 그레코에게 주문한 그림. 마우리티우스는 3세기 초 로마에서 이집트 출신 군인들인 테베 군대의 통솔자였는데, 휘하의 군인들이 이교신에 대한 경배를 거부한 죄로 참수형을 당했다. 엘 그레코는 마우리티우스의 순교 장면을 뒤에 배치하고, 전경에는 당대 인물과 군인들의 초상을 배치하여 종교화에 현실 세계를 포함함으로써, 영적인 세계와 현실 세계가 공존하는 그림을 그렸다. 펠리페 2세는 이 그림을 불편해하며 제단에 걸지 않았고, 엘 에스코리알 건설 작업을 통해 펠리페 2세의 궁정화가가 되고자 했던 엘 그레코의 꿈은 무산되고 만다.

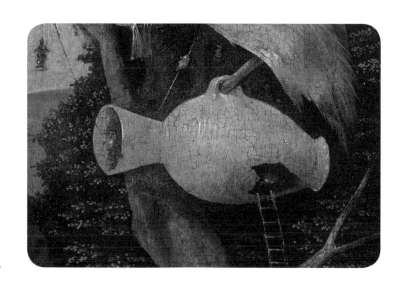

<크리스토퍼 성인>, 세부.

에게는 당치 않은 일이었고, 그래서 그는 청교도들이 통상 쓰는 대안인, 불경과 무례함에 대한 갈망을 추구했다 (…). 왜냐하면 보스의 작품이란 그런 것이기 때문이다. 예술의 옷을 입은 후안무치함이요, 지체 높은 양반들의 오락물인 것이다."

이런 해석에 대한 책임 또한 마라뇽의 몫으로 남겨둬야겠지만, <건초 수레> 그림은 거짓말을 하지 않는다. 다시금 나는 60년 전 프라도 미술관에서 본 것이 뭔지 자문한다. 이 전시실에는 <건초 수레>가 한기운데에 자리를 잡고 있어서, 그 그림의 주위를 빙 둘러볼 수 있다. 그림은 반짝이고 빛난다. 그 당시에도 나는, 왼쪽에서 천지창조가 시작되어 곧장 낙원의 추방으로 이어진다는 사실을 알아보았던가? 이 그림에서도 중간 패널이 환한데, 그리스도는 저 위 구름 속에서 자신의 상처를 보여주며 밑에서 벌어지는 장면 위로 양손을 뻗고 있다. 하지만 그 위에서 내려다보이는 장면은 그리스도의 마음에 들 리가 없고, 한

가지 결론 내릴 수 있는 것이라고는 상처와 고난이 헛일이었다는 점이다. 수레를 막아 세우거나 건초에 가닿으려고 기어 올라가는 사람들 사이에서 탐욕과 폭력과 냉대의 세상이 엎치락뒤치락하고 있으니 말이다. 사람들은 갈고리·단검·쇠스랑으로 무장하고 있지만, 가운데 장면 어디에도 발치용 겸자는 보이지 않는 듯하다. 수녀들, 돼지머리를 굽고 있는 여인들, 뚱뚱한 수도사―화가가 이들을 모를 리 없다. 건초가 높이 쌓인 수레 위에서는 연인 한 쌍이 놀고, 수레 뒤로는 마라뇽이 언급한 고관대작들이 따르는데, 교황과 황제, 군주들이 말을 타고 있다. 그들이 말을 어지간히 오래 타고 오른쪽 패널을 향해 가면, 〈쾌락의 정원〉에서와 마찬가지로, 지옥과 불의 공포에 다다를 것이다. 아무렴, 히에로니무스 보스의 세계관은 친절하지도 않고, 즐거운 것도 아니다. 그는 동시대 화가가 그린 〈바보들의 배〉를 잘 봐두었고 그 메시지를 이해했다. 그럼에도, 전시실의 숱한 그림을 뒤로하고 나오자, 같은 건물 안에 있는 보스의 다른 그림 하나가, 고요와 신성함의 작품인 크리스토퍼 성인 그림이 보인다. 이 시대에 유효한 메시지를 담고 있는 터라, 얼마 전 내가 다른 맥락에서 그에 관해 쓴 적이 있는 그림이다. 복원실에는 한 남자가 무언가를 심각하게 재고 있는데, 이런 작업실에서 일할 때의 세심함이란 일개 범부가 상상하기 어려운 지경으로, 오로지 순수한 애정이 있기에 가능한 노동이다. 크리스토퍼 성인은 발목까지 차오르는 물에 몸을 담그고 서 있는데, 물을 건널 때 짚고 가는 지팡이에는 물고기 한 마리가 가는 끈에 매달려있고, 어깨에는 그리스도라고 우리가 알고 있는 인물, 강 이쪽에서 저

〈크리스토퍼 성인〉, 세부.

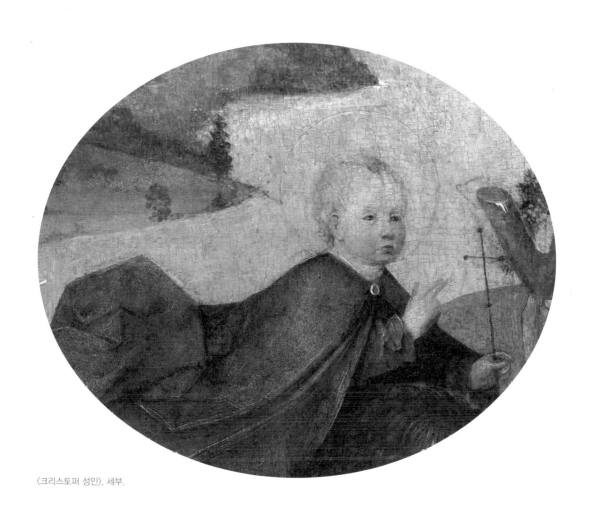

〈크리스토퍼 성인〉, 세부.

쪽으로 건너가며 무거워지기만 할 그 아이가 앉아있다. 실제 크기는 여기서 그다지 중요한 개념이 아니다. 물을 건너와 그리멀지 않은 곳에는 메마른 나무 한 그루에 깨진 항아리가 걸려있는데, 그리로 가늘디가는 조그만 사다리가 올라가지 않는다면, 항아리의 목에서 꼬마 도깨비 같은 얼굴이 빼꼼 밖을 내다보지 않는다면, 보스가 보스답지 못하리라. 강 저편에는 발가벗은 아이가 놀고, 저 멀리에는 끝 간 데 없이 평화로운 전원에 교회 탑이 서 있는데, 네덜란드의 유명한 시구 한 소절을 변주하여 읊어도 좋으리라. "그저 보게나, 당신이 보는 것을 당신은 보지 못하네."[24] 그리고 내가 리스본·마드리드·헨트에서, 그리고 지금 여기에서 본 것이란 바로 그런 것이다. 내가 본 모든 것, 그럼에도 어쩌면 보지 못한 것. 가장 좋은 해답은 보스의 그림 하나 안에 들어가 살며 수수께끼와 더불어 여생을 보내는 것이리라. "그저 보게나, 거기 있는 것은 거기 없는 것이네."

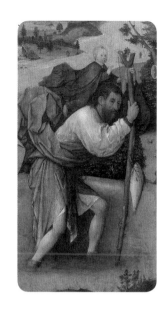

〈크리스토퍼 성인〉, 세부.

산 루이스San Luis[25], 2015년 10월 21일.

24) 네덜란드의 시인 마르티뉘스 네이호프Martinus Nijhoff(1894~1953)의 시 〈아바터르 Awater〉(1934)의 한 구절.
25) 세스 노터봄의 거처가 있는 스페인 메노르카 섬에 있는 지역.

추신 1

그리고 이 여정이 끝난 뒤 내가 스헤르토헌보스로 가야 했던 것은 당연지사였다. 언젠가, 내가 아직 소년이었을 때, 다니던 중학교에서 그곳으로 행진한 적이 있었다. 우리는 20킬로미터 밖의 틸뷔르흐에서 출발했다. 고딕 성당[26]에 도착하여 우리는 성모 마리아 예배소로 갔는데, 지금 나도 마찬가지다. 다른 점이라면 지금은 종이 온통 울려대는 통에 도시가 무슨 축제 기간인 성싶은데, 과연 그렇다. 500년이 지나도 사제들이 그가 살았던 시절과 달라 보이지 않는다는 점에 여룬 보스도 놀라지 않았으리라. 내가 첫 번째로 본 사제는 품이 넓은 황금색 망토 차림에 묵주 기도를 올리는데, 성수채를 손에 들고, 불가사의한 성모상 앞에 모여든 어린 학생 몇 명의 머리 위로 정성스레 흔든다. 1380년에 지은 이 성당 내부가 1566년의 성상 파괴 운동 후에 여러 차례 수리되면서, 네오 고딕 양식으로 크게 변질한 연유를 이해하지 못할 바는 아니다. 훼손된 부분이 많았기 때문이다. 그래서 나는 숫제 바닥만 내려다보며, 틀림없이 성보형제회의 회원이었을 높은 양반들의 이름과 문장이 새겨진 검은 현무암 조각물로 장식된 무덤을 뚫어지게 본다. 그래도 성당의 외부는 변함없이 근사하고, 성인들, 입을 쩍 벌린 요물들과 함께 화려하게 치솟으며 환호하는데, 버팀도리에 앉은 조각상들은 중세시대의 자그만 사내 모양으로 하늘로 치켜 올라가

26) 스헤르토헌보스의 성 얀 성당Sint-Janskathedraal을 말한다.

고, 높은 종탑은 한 시절 브라반트 공국에 속했던 이 도시에서 여전히 중심을 차지한다. 거기서 멀지 않은 곳에 시장 광장이 있다. 한때 위풍당당했던 화가의 집은 지금은 인비토Invito라고 하는 신발 가게가 되어 반값에 부츠를 살 수 있는 곳이며, 그의 처가 옆집은 지금 센트랄 호텔이 되어 있고, 화가 자신은 시장의 난전 사이에 서서 무엇에도 놀라지 않는다. 보스의 그림은 도시를 떠났다. 그는 그 그림들과 작별했고 여기에는 동상으로만 남아있을 따름이다. 그에게서 멀어질수록 음식 냄새가 짙어진다. 나는 관광안내소에서 여룬 보스 루트에 관해 물어보지만, 안내서는 아직 마련되어 있지 않다.

프라도 미술관 건너편에는 기념품 가게가 하나 있다. 드와이트 D. 아이젠하워Dwight D. Eisenhower의 미니모형을 살 수 있는 곳으로, 아이젠하워가 진열장에서 평온한 모습으로 조그만 아돌프 히틀러 옆에 서 있다. 내 아내의 생일에 닐스 뷔트너가 보스의 〈최후의 심판〉의 중간 패널에 나오는 기괴한 형상의 미니모형을 선물했는데, 푸른색의 플루트 연주자였다.

그것이 이제 입체가 되고 보니, 청록색의 형상이 꽤 그럴듯하다. 머리는 없지만, 기다란 목의 끝에는 오리 머리 같은 것이 달렸는데, 동시에 관악기를 겸한다.[27] 모형에 딸린 설명서에는, "방탕함을 상징하는 것으로, 이 방탕함으로 인해 '심판일'에 천국으로 들어 올려지지 못하는 사람들이 많다"라고 적혀있다. 나도 이제 모형 하나가 갖고 싶어져 '두족인頭足人' 한 개를 산다. 성큼 내딛는 두 발에 머릿수건을 쓴 머리. 그래도 귀는 달려있다.[28] "고대에도, 몸 일부분이 대거 생략된 모습은 공포감을 준다고 보았다"라고 설명서는 알려준다.

세 번째 미니모형인 '계약'에는 이야기가 더 풍부하다. 이 설명서도 무척이나 진지하다. "투구를 쓴 새 모양의 괴물은 부리에 펜 꽂이와 잉크병을 매달고 있는데, 돼지로 변신한 수녀가 그 안에 펜을 담그

히에로니무스 보스의 그림을 바탕으로 한 '두족인' 조각상, 파라스톤 스튜디오 Parastone Studios, 스헤르토헌보스.

27) 〈최후의 심판〉 중간 패널의 왼쪽 중간 부분에 나오는 형상.
28) 〈최후의 심판〉 중간 패널의 아랫부분에 나오는 형상.

고 있다. 가시 돋친 투구에는 잘라낸 발이 대롱대롱 매달려있고, 이는 인간이 지옥에서 받으리라 예상할 법한 끔찍한 육체적 형벌을 가리킨다. 돼지는 그 자체로 수도원의 타락한 생활을 고발하는 상징으로, 옆에 앉은 남자를 유혹하는데, 계약서를 작성하는 듯 보인다. 남자는 정말로 자신의 영혼을 팔고 있는가?"[29]

그 질문에 히에로니무스 보스는, 그렇다고 답하리라.

그가 입체 모형을 보고 뭐라 할지 나는 알 수 없으나, 모형을 만든 파라스톤 스튜디오가 스헤르토헌보스에 있다는 사실에 그가 기뻐할 것은 장담한다.

29) 〈쾌락의 정원〉 오른쪽 패널의 오른쪽 아랫부분에 나오는 형상.

추신 3

이 글을 쓰고 나서 몇 주 뒤, 보스 연구 및 보존 프로젝트 Bosch Research and Conservation Project[30]측으로부터 전갈을 받았는데, 〈십자가를 지고 가는 그리스도〉[31]가 히에로니무스 보스의 작품이 아니라 그 계승자가 그린 것이라는 내용이었다. 단지 내 말이 맞았다는 이유에서라면, 헨트에서 미심쩍어했던 것에 나는 흐뭇해해야겠으나, 이상하게 들릴지 몰라도, 그렇지는 않다. 그 그림의 완전히 판이한 측면 또한 결국 보스를 더욱 신비롭게 만들어주었기에, 나는 그것이 보스의 작품이기를 바랐다. 프라도 미술관에서 또한 보았던, 7대 죄악을 그린 그림[32]의 사정도 같다. 그런데 프라도 미술관 측은 회의적인 반응을 보인다. 이 그림들이 사라지고 남은 자리는 보스임을 알아볼 수 있는 펜화가 차지한다. 입이 부리 모양인 괴물들, 커다란 수레바퀴, 팔이 달린 바구니, 성 얀 성당의 바깥 버팀벽 위에 앉은 조각상을 닮은, 칼날 위로 기어가는 조그만 사내들. 〈십자가를 지고 가는 그리스도〉를 그린 거장이 누구인지는 미스터리로 남아있다.

30) 히에로니무스 보스 500주년 기념 재단(Jheronimus Bosch 500 foundation)에서 발족한 연구팀.

31) BRCP는 2015년 말, 보스의 거의 전 작품을 6년 동안 심층 연구한 끝에, 〈십자가를 지고 가는 그리스도〉가 보스의 작품이 아니라는 결론을 내렸다.

32) 보스의 작품으로 알려진 〈7대 죄악〉(1505~1510)을 말한다. 2015년 BRCP는 이 그림이 보스의 후계자의 것이라고 주장했으나, 프라도 미술관의 연구자들은 이를 일축했다.

(2015년 9월). 멀리 떨어져 있는 섬에서 책을 쓰려고 해보시라. 그러면 세계가 당신을 쫓아와 따라잡는다. 어느 날 당신은 한 남자와 아이를 하루에 두 번이나 본다. 스페인의 일간지 〈엘 파이스El Pais〉의 첫 면에 있는 남자와 15세기 그림 속의 남자. 전자는 몸을 살짝 숙인 채 바닷가인지 강가인지를 걷고 있다. 제복을 입고 묵직한 군화를 신었으며, 아이를 팔에 안고 있다. 아이는 짤막한 다리와 작디작은 발만 보일 따름이다. 어찌나 작은지 누군가 그날 처음으로 아이에게 신발을 신겼음이 틀림없다. 당신은 보자마자 그 아이가 죽었음을 안다. 그것은 남자의 얼굴이 말해준다. 남자는 자신 때문이 아니라 이 아이 때문에, 세계의 파탄 때문에 비통해하고 있다. 그 전날 나는 히에로니무스 보스에 관해 글 몇 줄을 쓴 터라, 보스에 관한 책 한 권이 내 책상 위에 펼쳐져 있었다. 책에는 로테르담의 미술관에 있는 명화, 〈아기 그리스도와 크리스토퍼 성인〉이 있었는데, 한 달 뒤에 내가 보에이만스 판 부닝언 미술관의 복원실에서 다시 보게 될 그림이었다.

〈크리스토퍼 성인〉, 히에로니무스 보스, 로테르담 보에이만스 판 부닝언 미술관.

다들 아는 이야기다. 이교도인 거인 레프로보스Reprobus는 강가에서 아이를 발견하고, 아이가 강을 건너고 싶어 하는 걸 알아차린다. 그는 아이를 어깨에 태우고 걸어서 강을 건넌다. 강물 속에서 아이는 점점 무거워져 가까스로 옮길 수 있을 지경에 이른다. 강 건너편에 다다른 거인은 녹초가 된다. 이 아이는 크리스투스Christus였고, 그때부터 남자는 크리스토포루스Christoforus 혹은 크리스토퍼

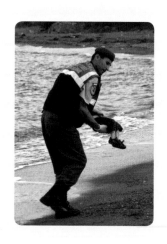

Christopher로 불리는데, 모든 여행자의 수호성인이다. 그림에 있는 크리스토퍼 성인의 몸은 터키 해안의 경찰과 몸 자세가 같다. 몸을 살짝 수그린 채 아이를 조심조심 강가로, 안전한 곳으로 들고 온다. 그림 속에서 성인의 고개는, 사진 속 남자와 마찬가지로, 우리가 있는 곳, 오른쪽을 향한다. 그는 또한 그 아이가 너무 무겁다는 듯 걷는데, 사실 그러하고, 이는 죽음의 무게 때문이다.

아이는 유럽에게 너무 무거웠다. 유럽은 존재하지 않기 때문이다. 유럽은 이 아이의 무게를 감당하지 못했다.

물에 빠진 시리아 난민 아동을 에게 해안으로 안아 들고 오는 터키 경찰. 2015년 9월 2일자 신문 사진.

추신 5

　　보스의 작품을 수집했던 헨드릭 판 나사우-딜렌뷔르흐 3세는 우리의 국부인 빌럼 판 오라녜-나사우의 삼촌이었다. 우리나라 국가에는, 자신을 이크ick—'나'의 네덜란드 고어—라고 칭하는 바로 그 사람은 '빌헬뮈스 판 나사우Wilhelmus van Nassouwe'이며, '독일 혈통Duytschen bloet'이고, '스페인 왕Coninck van Hispaengien'을 항상 섬겼다는 가사가 나온다. 현재 우리의 국왕은 빌럼-알렉산더 판 오라녜-나사우이며, 스페인 국왕은 펠리페 6세다. 1584년 첫 번째 빌럼이 피살된 후, 히에로니무스 보스의 그림은 알바 공에게 몰수되어 스페인 왕의 손에 들어가고 말았다.[33] 그러니 우리에게는 그것이 사실상 엘긴 마블Elgin Marbles인 셈이지만, 우리는 그 그림을 되돌려 달라고 요구한 적이 없다. 이제 500년이 지났다. 1318년 설립된 성모형제회는 스헤르토헌보스에 여전히 존재하고, 빌럼 판 오라녜와 알바 공 또한 여전히 있는 것과 마찬가지다. 혼란스러운 이 세상에 연속성이라는 형태의 위안이다. 가령 히에로니무스 보스가 이름과 칭호가 주렁주렁한 그들과 함께 변함없이 오늘날 출몰한다면, 이 영원한 여행자가 네덜란드를 결코 떠나본 적 없는 한 화가에 관한 이야기를 쓸 수 있었겠는가?

33) 〈쾌락의 정원〉을 비롯한 보스의 그림을 소장했던 헨드릭 판 나사우 3세는 조카인 빌럼 판 오라녜에게 그림을 물려주었다. 네덜란드의 국부가 된 빌럼 판 오라녜는 스페인 왕 펠리페 2세의 사주로 피살되었고, 보스의 그림은 스페인의 알바 공을 거쳐 펠리페 2세의 마드리드 궁전에 걸렸다. 네덜란드의 국가 '빌헬뮈스'에서 '나, 빌헬뮈스'는 빌럼 판 오라녜를 말한다.

참고문헌

다음은 이 책을 쓰는 데에 도움을 받은 저서들이다.

- Eduardo Arroyo, 《Al pie del cañon》, Elba, Barcelona 2011.
- Nils Büttner, 《Hieronymus Bosch》, Verlag C.H. Beck, Mnchen 2012.
- Peter van der Coelen, en Friso Lammerstse(red.), 《Van Bosch tot Bruegel. De ontdekking van het dagelijks leven》, catalogus Museum Boijmans Van Beuningen, Rotterdam, 2015.
- Reindert Falkenburg, 《The Land of Unlikeness》, W Books, Zwolle 2011.
- Wilhelm Fraenger, 《Hieronymus Bosch》, VEB Verlag der Kunst, Dresden 1976.
- Jos Koldeweij, Paul Vandenbroeck, Bernard Vermet, 《Hieronymus Bosch》, Belser Verlag, Stuttgart 2001, 2010.
- Gerrit Komrij, 《De Nederlandse poëzie van de twaalfde tot en met de zestiende eeuw in duizend en enige bladzijden》, Uitgeverij Bert Bakker, Amsterdam, 1996.
- Stanley Meisler, "The World of Bosch", in 〈The Smithsonian Magazine〉, 1988. 3.

그림 정보

이 책에 실린 그림 세부는 모두 세스 노터봄이 여행하면서 관람한 히에로니무스 보스의 작품에서 가져온 것이다. 작품들은 다음의 미술관에 소장되어 있다.

- 〈성 안토니우스의 유혹〉, c.1500, 리스본 국립 고대 미술관.
- 〈쾌락의 정원〉, 1500~1505, 마드리드 프라도 미술관.
- 〈동방박사의 경배〉, c.1494, 마드리드 프라도 미술관
- 〈히에로니무스 성인〉 c.1500, 헨트 미술관.
- 〈십자가를 지고 가는 그리스도〉, 1510~1516, 헨트 미술관.
- 〈건초 수레〉, 1515, 마드리드 프라도 미술관.
- 〈크리스토퍼 성인〉, 1490~1505, 로테르담 보에이만스 판 부닝언 미술관.

그림 출처

- pp. 3,4,10,11,13,16/17: © Museu Nacional de Arte Antiga, Lisbon, inv.# 1498 Pint, photo Luisa Oliveira, Direção-Geral do Património Cultural/ Arquivo de Documentação Fotográfica (DGPC/ADF).
- pp. 22/23,25~28,31,35,38,41,46,47,59,60: © Museo Nacional del Prado, Madrid.
- pp. 51~53: Museum voor Schone Kunsten, Ghent, © www.lukasweb.be – Art in Flanders vzw, photo Rik Klein Gotink.
- pp. 50,54,55: Royal Museum for Fine Arts, Antwerp, © www.lukasweb. be – Art in Flanders vzw, photo Hugo Maertens.
- pp. 62~65,71: Museum Boijmans Van Beuningen, Rotterdam, Loan Museum Boijmans Van Beuningen Foundation, photo Studio Tromp, Rotterdam.
- p. 69: photo Simone Sassen.
- p. 72: picture alliance / AP Photo.
- 그 외 모든 이미지: Schirmer/Mosel archives.

히에로니무스 보스의 수수께끼

첫판 1쇄 펴냄날 2020년 10월 13일

지은이 | 세스 노터봄
옮긴이 | 금경숙
펴낸이 | 박남주

펴낸곳 | (주)뮤진트리
출판등록 | 2007년 11월 28일 제2015-000059호
주소 | 서울시 마포구 토정로 135 (상수동) M빌딩
전화 | (02)2676-7117 팩스 | (02)2676-5261
전자우편 | geist6@hanmail.net
홈페이지 | www.mujintree.com

ⓒ 뮤진트리, 2020

ISBN 979-11-6111-058-5 03600

* 책값은 뒤표지에 있습니다.